世界名畫家全集　何政廣主編

德洛涅 R. Delaunay

陳英德、張彌彌●合著

藝術家出版社

奧菲主義繪畫大師

德洛涅

R. Delaunay

陳英德、張彌彌◉合著　何政廣◉主編

藝術家出版社

目 錄

前　言

　　法國畫家羅勃‧德洛涅（Robert Delaunay， 1885～1941）的藝術，對現代繪畫具有很大的影響力。他的創作從立體派發展出奧菲主義，再轉變爲抽象繪畫，風格獨創。立體派畫家喜用灰色，德洛涅首先打破此一習慣，在作品中使用明豔色彩，這種獨特的多彩色階，造成一種裝飾性的效果，並且產生各種變化多端的形式。顏色的特殊變化就如同光譜的變化一樣，他試圖在作品中，以一種新的架構，讓光的表現造成非空間的時間效果，成功地將時間帶入繪畫的結構裡。

　　德洛涅生於巴黎，初期受新印象派的影響，贊同立體主義，之後脫離立體派客觀表現的束縛，首倡奧菲主義。一九一一年推出此一新藝術運動，同年應康丁斯基邀請，參加「藍騎士」展；一九一二年參加第二屆「藍騎士」展。當時畫家馬爾克、克利均極欣賞其畫風，尤其是克利更把德洛涅的論文《光與色》翻譯成德文，刊載在「颰」派雜誌。一九一五年移居馬德里，作芭蕾舞台裝飾。一九二一年回到巴黎，一九二二年保羅‧居雍姆畫廊舉行其大型個展。此後，他著重音樂韻律的構成，創造獨自的抽象藝術境界。著名代表作有〈艾菲爾鐵塔〉、〈同時性的窗〉等。

　　德洛涅在發表奧菲主義前後，認識來自烏克蘭的女畫家索妮亞（Sonia），兩人志同道合而結爲夫婦。在發表奧菲畫派理論時他們兩人是主要分子。他們將未來派的繪畫賦予詩意，空間的整理是以彩色效果爲基礎的動態視覺的空間法，抽象的調子逐漸地形成。德洛涅夫婦、康丁斯基、蒙德利安、馬列維奇、畢卡比亞、科普卡等人，同被稱爲歐洲抽象繪畫的創導人，光學效果爲基礎的彩色研究，也是由這幾位藝術家開始。

　　索妮亞繪畫的特點，是將抽象藝術給予實在感，將無形的構圖應用在日常生活上。她曾爲桑德拉斯的《法國小耶漢那橫過西伯利亞之行獨白》一書以中國書畫方式摺印，展開時長達兩公尺，每頁由索妮亞配插圖。這本書極爲暢銷，書店承認印量總計加起來厚達艾菲爾鐵塔之高（320公尺）。從此她被看作藝術創作現代化的新種子的典型象徵。她的作品律動靠著色彩不停的對比達到效果，熱情而青春。

　　德洛涅的繪畫，從視覺的和諧美進而成爲心靈的表現。阿波里奈爾說：德洛涅的旋律，首次表現了非具象藝術——非表現外在事物，而表現畫家內心感受的藝術精髓。

2003 年 1 月寫於藝術家雜誌社

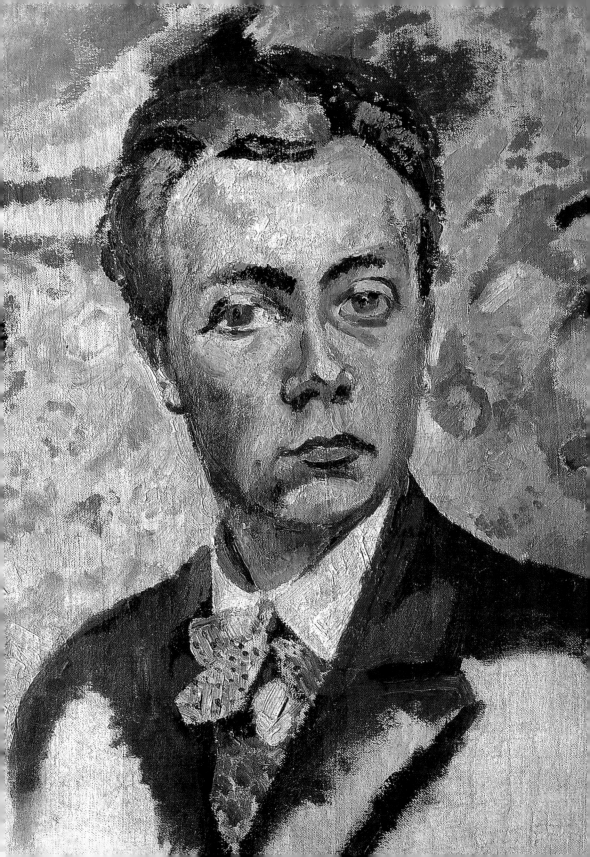

奧菲主義繪畫大師——
羅勃・德洛涅與
索妮亞・德洛涅的生涯與藝術

奧菲主義或純粹繪畫

　　羅勃・維克多・菲力斯・德洛涅（Robert Victor Félix Delaunay）的繪畫，詩人阿波里奈爾（Apollinaire）曾以「奧菲主義」（Orphisme）或「奧菲立體主義」（Cubisme Orphic）稱之。這樣的命名，德洛涅並不覺得合適，他寧以「純粹繪畫」稱謂自己的藝術。那是一九一二年，德洛涅走出塞尚的立體主義，並且執意提出有別於畢卡索、勃拉克單色立體分析的繪畫，以色彩的同時性展呈於畫面，他前後提出「同時性色彩」、「純粹色彩」、「無對象繪畫」等詞語。他畫「窗」組畫與「迴旋的形」組畫，企圖放棄具象，走到抽象，以色彩同時性的對比與之相映照，發出漾耀的力量或抒情的聲響。這樣的開拓，自一九一二到一九一四年形成德洛涅最重要的藝術發展階段。

　　一九一四年第一次世界大戰開始，德洛涅避走伊比利半島，此時他才廿九歲，但在繪畫上形與色的創新已大致成形。一九二一年回到巴黎至一九四一年去逝，所有創作離不開「同時性色彩」與「迴旋形」，以及一些早期形象的再現、衍生與轉化。一九九九年，巴黎龐畢度藝術文化中心為德洛涅舉行大展，只展出他至一九一四年

羅勃・德洛涅
自畫像　1906年
油彩畫布　54×46cm
龐畢度中心國立現代美
術館藏（前頁圖）

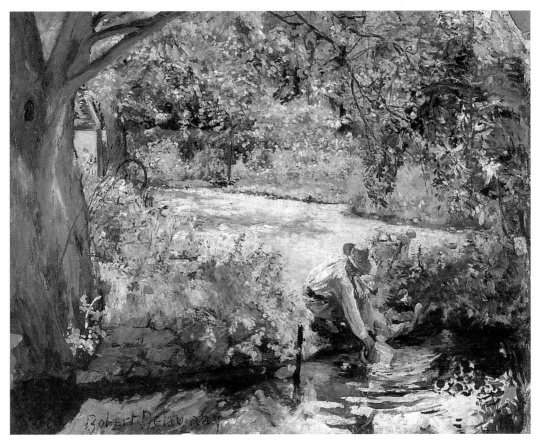

羅勃‧德洛涅　洪歇荷風景：耶孚荷河邊　1903 年　油彩畫布　72.5 × 91.5cm
龐畢度中心國立現代美術館藏

的作品：「羅勃‧德洛涅，一九〇六至一九一四年，自印象主義到
抽象」，呈現他最有演化性、創造性的繪畫創作前段時期，這不無
道理。

　　早於一九七六年，在巴黎舉行的德洛涅大型回顧展的目錄前
言，談到德洛涅繪畫的形成「不只追隨一種簡單的、單線的、可分
類的路向而走」。確實，從最早受莫內的影響，畫些印象主義的風
景，至參照梵谷與高更、秀拉、席涅克、克羅斯（Gros）、德朗、
波納爾與烏衣亞，產生綜合主義、新印象主義、野獸主義有關聯的
靜物、人像、風景，然後走到受塞尚暗示的物象之光影分析的「聖

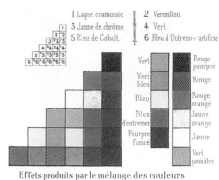

魯德著作《色彩的混合》中的說明插圖

色彩理論家謝弗勒論著中的插圖

・塞弗然教堂」組畫。自此,德洛涅做有系統的組畫研究,而組畫的每幅作品都是一個進階。

德洛涅除喜愛自然,他愛巴黎城市,愛城市中的新景象:新建的艾菲爾鐵塔突破城市天際線、遊樂場大圓環的旋轉、巴黎世界博覽會的電力燈光照明的閃動、現代交通工具的速度所造成的震盪。城市似乎受破壞,巴黎似乎被解體,加上立體主義分化支解形體的暗示,德洛涅畫了「城市」、「艾菲爾鐵塔」、「巴黎城市」等組畫,這是他的「解體」繪畫時期。

參照了謝弗勒(Chevreul)、魯德的色彩理論,與友人亞美尼亞畫家亞古洛夫的談論,德洛涅轉向純粹色彩活動的畫面處理:色彩的震動讓觀者的眼睛直接與實體的活動相感應,這種感應使德洛涅著迷,讓他陶醉在色光捕捉中。「純粹色彩」、「純粹繪畫」的建構因而產生,這就是「窗」組畫與「迴旋的形」組畫的由來。不過在探究「無對象繪畫」之餘,德洛涅又回到主題的呈現,畫出「卡爾迪夫球隊」、「向貝列里歐致敬」等之結合同時性色彩、迴旋的形與現實具體造形的組畫。

羅勃‧德洛涅　白鸛鳥與裸女　1907年　油彩畫布　55×46cm　私人收藏

伊比利半島時期的「葡萄牙」組畫、返回巴黎以後爲友人所作
的畫像、二○年代的巴黎形象之再現、三○年代的「韻律」組畫，

德洛涅大致循著戰前的具象與抽象的因子再行拓展。自一九二五至一九三八年，德洛涅獲得多樁繪製壁畫與大展覽空間的設計工作，讓他在繪畫與建築的結合上得到充分的發揮。

羅勃·德洛涅一生的伴侶索妮亞·德洛涅亦是他藝術發展的夥伴，夫妻兩位藝術家自一九一二年起產生出類同的作品，而索妮亞更將羅勃的繪畫理論應用到家用品、服飾、書籍包裝、舞台、電影等上面，並且與羅勃共同推廣至壁面藝術與建築室內裝置的層面。他們的觀念直到現在的工業與傳播世界，都還存有其影響。

當然，羅勃與索妮亞一生最在意的還是他們純粹繪畫的發展，在羅勃·德洛涅去世之後，索妮亞捐贈大量羅勃的繪畫給美術館，奔走致力於鼓吹其夫在藝術史上的應有定位。曾有一段時期，法國廿世紀的藝術史糾纏在畢卡索與馬諦斯的決戰中，很難將德洛涅歸類，由於索妮亞的努力，終於讓大家認識到德洛涅在抽象藝術發展上的先驅地位。這有別於康丁斯基、馬列維奇與蒙德利安的精神性內涵的抽象繪畫，而是傾向追求一種藝術的新和諧，接近物理性，切合於現代世界科學法則中人與宇宙之間互為溝通的新美感。

羅勃·德洛涅的出身

羅勃·德洛涅
女詩人　1906～07年
油彩畫布
73 × 48.5cm
愛荷華大學美術館藏

索妮亞·德洛涅
夜鶯　1907年
油彩畫布
92 × 54cm
龐畢度中心國立現代
美術館藏（右頁圖）

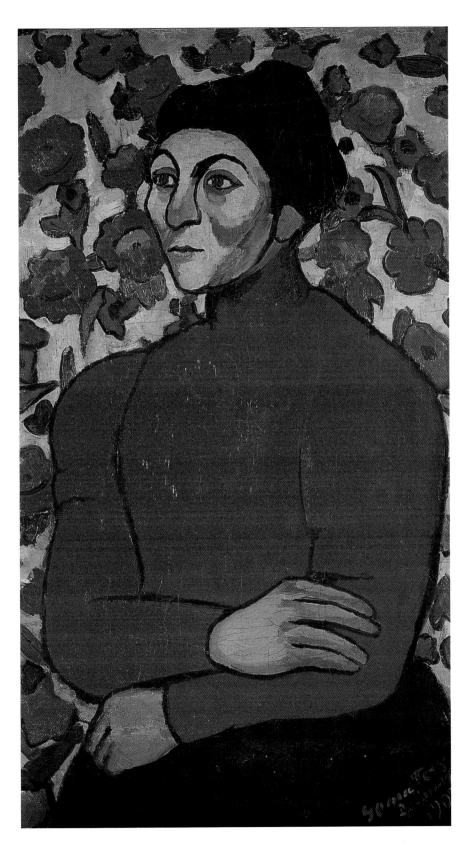

羅勃‧德洛涅一八八五年四月十二日出生於巴黎。父親喬治‧德洛涅屬布爾喬亞階級，母親蓓特‧德洛涅則源自貴族，擁有女伯爵的頭銜，這對法國上層階級的夫妻居於巴黎十六區闊綽的公寓中。羅勃是他們的獨子，自幼便沉浸在巴黎資產社會的奢華兼具貴族氣息的生活裡。喬治近乎紈褲，生活浮華，擁有上百套服裝與近百頂禮帽。母親蓓特又性喜新奇古怪之物，經常披著英國時裝行頭，偶或裝扮得像似玩偶，招搖路過香榭麗舍大道。其時，德洛涅家已家道中落，只是硬撐場面。羅勃自幼眼見父母這種情況，對這樣表面浮華的生活很感拒斥，雖是如此，羅勃還是深受家世的影響，他日後並非完全在乎物質生活享受，卻始終保持著有身分地位者所特有的優雅，並且將下意識的英雄騎士精神轉化為詩情奇趣。

羅勃‧德洛涅
自畫像習作
1905～06年
炭筆、描圖紙
36 × 29cm　藏處不明

羅勃四歲時，父母便帶他參觀一八八九年以艾菲爾鐵塔為主體的巴黎世界博覽會。爪哇展覽館令他驚嚇之餘，日本展覽館則讓他神往安靜。巨大的展出間除異國情調的景致外，是科技成就的大展現：機械的速度、電力的光能。

羅勃九歲時，其父母親在分居數月後離異，自此蓓特四處旅行，將羅勃托付給姐姐與姐夫查理‧達慕爾管教。查理‧達慕爾是殷實的香料與毛皮商，業餘興趣於繪畫，他追隨學院派畫家費爾南‧柯爾蒙（Fernand Cormen）習畫，畫作循習傳統，但對藝術充滿敏感。少年的德洛涅就在姨父的身邊開始畫畫。這位姨父也帶領羅勃親近自然。達慕爾在巴黎之外有一處亮麗的莊園及一處優美的鄉居。羅勃於放假期間都與姨母、姨父在這兩處景色怡人的住所中度過，就在這園林鄉野之趣的環境中培養出羅勃對自然、樹木、花卉的喜好。大自然中植物優雅的韻律與戶外陽光閃爍的震顫，成為德洛涅內心悸動的泉源。

一九○○年，巴黎再次舉辦盛大的世界博覽會，十五歲的德洛涅前往參觀，印象當然遠勝四歲時所得。這屆博覽會也是在艾菲爾鐵塔下展開，大片的綠地上興建起世界村，有來自五大洲的四萬名參展者，當時壯大的場面、豪華的佈置，氣派恢宏，令年少的德洛涅衷心受教。特別是對電氣宮千變萬化的燈光：五千七百盞燈光、十一座多色探照燈和十七個電光拱門，與艾菲爾鐵塔的鋼鐵相互輝

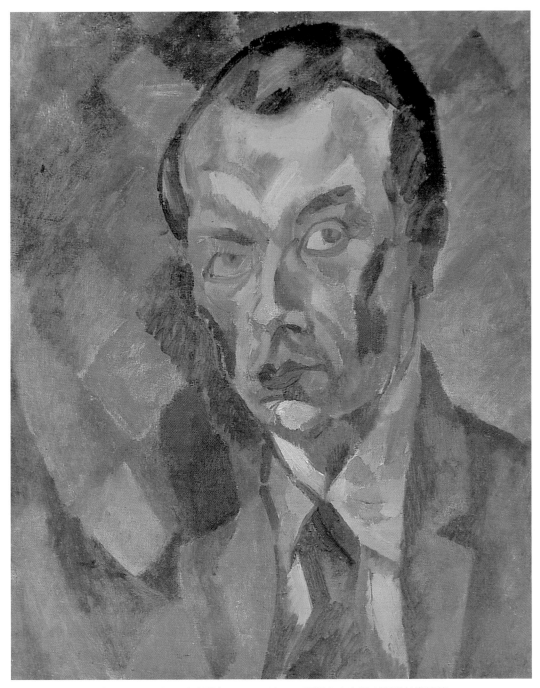

羅勃・德洛涅　自畫像　1909 年　油彩畫布　73×60cm　龐畢度中心國立現代美術館藏

映，是廿世紀世界邁向現代化的象徵，大大激勵了德洛涅日後創出
現代主題的繪畫。

德洛涅十七歲離開中學，到巴黎美麗城的尤金‧隆杉（Eugène Ronsin）劇院佈景工作室見習。那是一九〇二年，在那裡他參與了大幅佈景的製作，奠下處理大畫面的基礎。他學到一種使空間變形的透視，一種等角投影、不同視點密集一處的透視，讓他日後的畫面擺脫傳統觀物與安排圖像的方法。兩年期間，德洛涅參與了十齣左右巴黎大小劇院上演戲目的佈景製作。其中可能有該工作室部分承包的巴黎喜劇院要上演的德布西的歌劇「裴利亞與梅麗桑德」的佈景，這個佈景運用了當時剛出籠的彩色燈光的技術，營造出光怪奇幻的效果，在工作中德洛涅體驗到顏色在光中的分解與合成。劇場佈景的見習，不僅孕育出他日後繪畫之活用轉化建築體，而且引導他走向繪畫上光與色彩變化的追尋。

羅勃‧德洛涅
巴黎的屋頂　1908年
草圖　藏處不明

自印象主義開始

德洛涅從未進過任何美術學院、私辦學院或有名畫家主持的畫室，因此後來也完全沒有受到傳統油畫與素描的束縛。在尤金‧隆杉佈景工作室實習期間，他自己揣摩繪畫，一九〇五年二月，第一次以六幅畫作參加該年獨立沙龍，其中五幅是貝利（Berry）地方的風景。這些畫是〈貝利的乾草堆〉、〈麻馬涅的耶弗爾岸〉、〈陽光下的草堆〉、〈陽光下，早晨，乾草堆〉、〈耶弗爾岸〉；另一幅是早一年的夏天在布列塔尼的濱馬須海角度假時捕捉的景色：〈自貝格─梅爾看康卡諾〉，都是印象主義畫風的作品。同年的十月，德洛涅也是第一次參加秋季沙龍，參展的是一屏裝飾畫板〈夏天〉，顯出他已注意到後印象主義所著重的光之對比效應。十九歲的德洛涅，開始正式參加巴黎畫壇活動。

一九〇三至一九〇五年的三個夏天，德洛涅都在布列塔尼的濱馬須海角度假作畫，他畫的海景如〈浪濤拍岸〉和風景〈岩石〉，顯然深受莫內的〈艾特達的懸崖〉的影響。一九〇五年的春天，他也到弗爾斯‧德‧塞內（Vaulx de Cernay），畫些磨坊、洗濯的作品，在那年的獨立沙龍展出（也另展出兩幅貝利地方的風景畫）。這些畫都如康丁斯基在看到莫內的〈麥草堆〉畫作時說的：「雖然

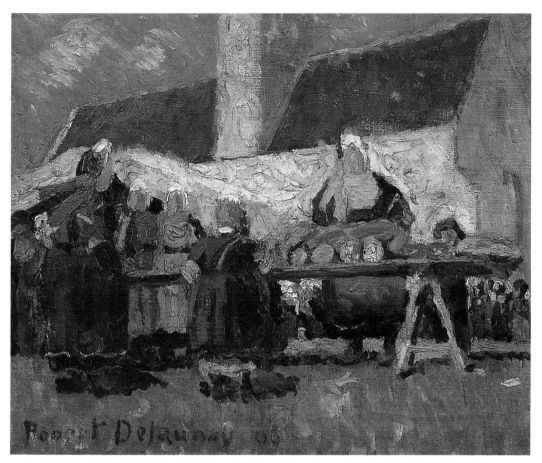

羅勃・德洛涅　布列塔尼的市場　1905 年　油彩畫布　39 × 46cm　龐畢度中心國立現代美術館藏

我們以為看到的是麥草堆、塔、田野、天空與城市，其實我們只看
到光，因為光在每一時刻都會改變，麥草堆這些景物便在它們的線
條或輪廓中，或更可說是因為光的效果而消長的圖像中改變，這種
最初的感知，便是印象主義。」

　　德洛涅一九〇四至一九〇五年的畫作，除受莫內印象主義的影
響外，也表現出對梵谷、高更、後印象主義的探討。他除了看到梵
谷眩目的色彩對比效應，也因梵谷畫〈東基先生的畫像〉和〈日本
版畫背景的畫像〉而畫了〈日本版畫背景的自畫像〉。在這幅德洛
涅的自畫像和〈布列塔尼的市場〉等畫作中，德洛涅已經採用了如

羅勃・德洛涅　布列塔尼女人習作
1904 年　鉛筆、油彩、紙板　54 × 43cm
龐畢度中心國立現代美術館藏

高更般的「綜合的」方法，他簡化了形，把印象主義豐富的暈色明朗清晰化，留下鮮活純粹的顏色、簡約的物象和碩大的形。

　　一九○五年，德洛涅也看到秀拉、席涅克和克羅斯的新印象主義繪畫。這是在個人自我發展的形中施賦色彩，以互為補色的小點或極短促的線點描繪，令其在觀者的眼睛中產生視覺混合而得到最大的亮度與明度。一九○五年的十月，德洛涅並沒有參加秋季沙龍，但在沙龍的野獸主義的展室中看到更強烈色彩效果的繪畫，這引導他發展出漸趨個人的風格。

新印象主義及其他影響

　　一九○六年的獨立沙龍中，德洛涅與來自南特的畫家瓊・梅占傑（Jean Metzinger）相識，梅占傑的畫受席涅克和克羅斯影響，鼓勵德洛涅在新印象分色畫法與天真派畫家昂利・盧梭間選擇一條路。德洛涅拜訪了幾次盧梭的畫室，他並沒有朝盧梭的方向走，但是他欣賞這個「平民畫家」的反學院精神，他以強而有力的形來詮

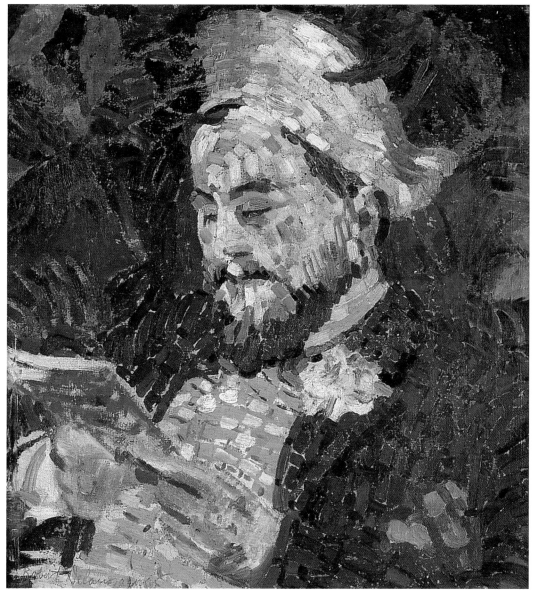

羅勃‧德洛涅　昂利‧卡利爾的畫像　1906 年　油彩畫布　64×60cm　龐畢度中心國立現代美術館藏

　　釋現實，即是繞過盧梭。德洛涅較後的走向則親近塞尚。
　　一九○六年的夏天，德洛涅的畫顯示採用了分色畫法，以克羅
斯式的嵌瓷般的小色塊來鋪陳畫面。這年的秋季沙龍他以〈昂利‧
卡利爾的畫像〉和〈瓊‧梅占傑的畫像〉（又名〈戴鬱金香的男子〉）

羅勃·德洛涅
有牛的風景　1906 年
油彩畫布　50 × 61cm
巴黎市立美術館藏

　　參展。〈昂利·卡利爾的畫像〉要比〈瓊·梅占傑的畫像〉醒目許
多，德洛涅畫一個他母親遠親的兒子，在戶外專注地閱讀，主體人
物以小方塊或小長方塊的顏色鋪砌，藍、紅色對比的外套，淡米
黃、淺藍對比的襯衫，黃長方小色條的帽子，臉上五顏六色，專注
中充滿光彩。背景則見深藍及綠色的植物造形，更突顯人物的炫
亮。

　　繼一九○六年的兩幅風景〈有牛的風景〉與〈夜景，出租馬車〉
之後，德洛涅在一九○六至一九○七年間畫了〈圓盤的風景〉，都
是運用克羅斯嵌瓷小色塊所繪的畫。前兩畫，一以黃色調為主，一
是黑色底綴上各式的鮮明小色塊，都充滿了光的燦亮。〈有牛的風
景〉畫豔陽天的光；〈夜景，出租馬車〉則發出夜間燈光閃爍的美。
〈圓盤的風景〉以紫色調為主，比較溫柔，是含蓄的富麗，這是後來
德洛涅「迴旋的形」與「圓盤」主題的濫觴。這個以長條小色塊圍
繞出的層層圓圈，德洛涅日後做無窮的變調，成為他「純粹繪畫」
的基本圖像之一。

圖見 22 頁

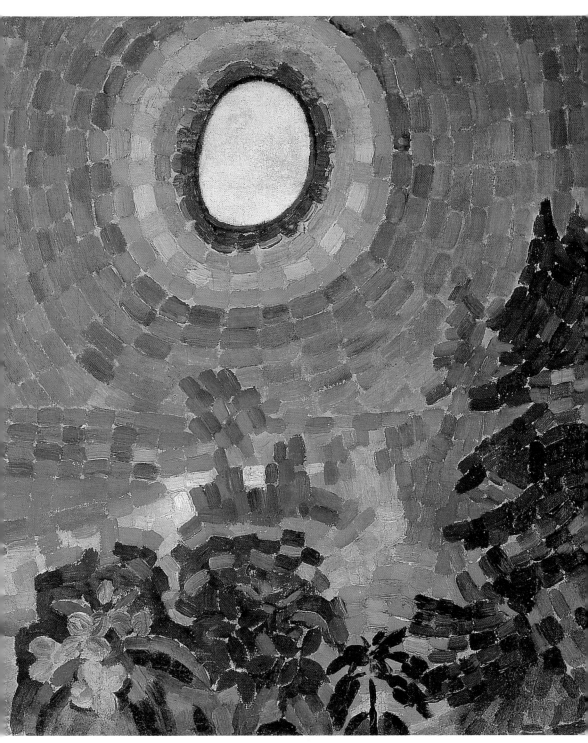

羅勃・德洛涅　圓盤的風景　1906 年　油彩畫布　55 × 46cm　龐畢度中心國立現代美術館藏

羅勃‧德洛涅
夜景，出租馬車
1906 年　油彩畫布
43 × 58cm　私人收藏

羅勃‧德洛涅
鸚鵡與靜物　1907 年
油彩畫布　62 × 51cm
馬德里私人收藏

羅勃‧德洛涅
鸚鵡與靜物　1907 年
油彩畫布　80 × 65cm
法國科爾馬，丹德林登
美術館藏（右頁圖）

　　德洛涅一九〇七年畫有兩幅〈鸚鵡和靜物〉，仍處於印象主義
風格中，一幅採用較多席涅克的細碎點觸，另一幅則有較全面的克

羅斯嵌瓷小色塊的安排，但無論是細點觸或小色塊，都能跟隨著素描的形而律動。

一九○七年，羅勃‧德洛涅在收藏家兼畫商威漢姆‧伍德（Wilhelm Uhde）的沙龍中認識了索妮亞‧特克（Sonia Teck）。在伍德處他也結識了國際前衛畫壇的一批畫家與評論家，包括費爾南‧勒澤與阿波里奈爾（一說在他母親的沙龍中認識），他此時畫了一幅〈威漢姆‧伍德的畫像〉，仍用新印象主義的分色畫法。三月份以六幅「練習」為名的畫參加獨立沙龍，評論界認為那是與野獸主義，特別與馬諦斯、杜菲有相當密切關聯的作品。

塞尚逝世後的一個展覽於同年六月在貝恩漢畫廊舉行，德洛涅看了印象深刻，就嘗試一種綜合盧梭的天真派與塞尚的立體派繪畫的工作。他認為盧梭在精神和手藝上都是一個誠懇的建設者，而布爾喬亞出身的塞尚則是位破壞者，但必須從塞尚再做起：「我們從新的表現開始，而以後的人再經過我們出發，如我們經過塞尚一般。」

一九○七年十月，廿二歲半的德洛涅入伍服國民兵役，進入聖文生軍營，拉翁第四十五步兵團，由上級派駐為軍中圖書室管理員，趁這個好機會得以深讀史賓諾沙、藍波、波特萊爾和拉法格的作品，獲到不少思想與感覺的啟示。一年後發生心臟內膜炎的問題，復原後回巴黎。

一九○八年的巴黎，仍處於年前塞尚逝後在畫廊與在秋季沙龍的紀念展餘熱中，大家競相追隨塞尚的後塵。復原的德洛涅與梅占傑再取得聯繫，自此與蒙馬特「洗濯船」的立體主義同僚連結一起，他也再會晤勒澤和勒‧弗弓尼爾。他在巴黎中心羅浮河岸街四號頂樓的小畫室安頓下來，由勒澤陪同去了堪維勒畫廊，在那裡又發現到勃拉克和畢卡索的立體主義作品。一九○八至一九○九年畫的一些靜物顯著地受立體主義的影響。

德洛涅畫有多幅自畫像，每個年份的自畫像顯示了該階段作畫的方式。自印象主義、新印象主義，經由野獸主義到初期立體主義的痕跡都有。其中為人注意的一九○六年的自畫像，德洛涅十分瀟灑漂亮，畫面流轉著野獸主義的自由筆觸與鮮明色彩。一九○九年

索妮亞‧德洛涅
芬蘭年輕女子
1907年　油彩畫布
80 × 64cm
龐畢度中心國立現代美術館藏（右頁圖）

24

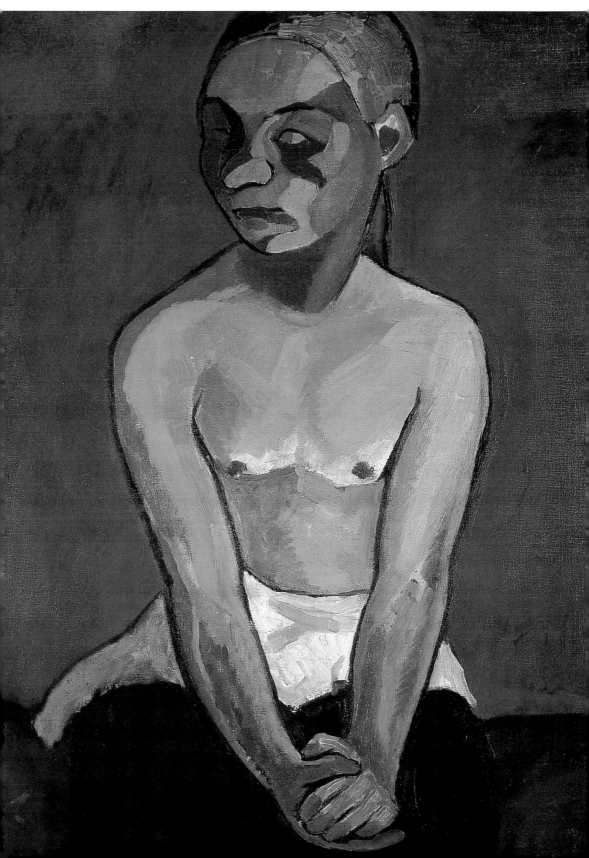

的自畫像，雖然仍有野獸主義紅、綠與少量黃、藍的對比，然畫面向微暗的綠調統一，並且出現立體主義的色塊分析。

「聖・塞弗然教堂」組畫

　　一九〇九年春天，德洛涅開始他藝術創新的一個重要環節，那是「聖・塞弗然教堂」組畫。聖・塞弗然教堂位在巴黎拉丁區，是一個哥德式的小教堂，與德洛涅當時的畫室相距不遠，教堂外在的建築，並不特別出色，倒是內部當光線透過十九世紀的嵌玻璃照射到唱詩班席位時，漫散出絕妙的光影，十分動人，如此激勵了德洛涅掌握主題進行了組畫。當然德洛涅很可能受了莫內畫浮翁大教堂的影響，莫內把光照在大教堂兩邊大門的微妙變化以細微的暈色呈顯於畫面，而德洛涅則構圖出似乎因光的作用而變形的建築體內裡景象，觀畫者會不自覺地被帶到教堂的迴廊裡，體驗那種渾然晃動的感覺。

　　德洛涅共畫了七幅聖・塞弗然教堂的油畫，在數月中完成。〈聖・塞弗然教堂 I〉開始於一九〇九年五月，〈聖・塞弗然教堂 VII〉繪於一九一〇年初，而在一九一五年德洛涅因戰爭避居西班牙時又重新畫過。這組畫在著手油畫之前免不了有一些練習，是炭筆、軟鉛筆和中國墨水在紙上作業，著重教堂拱頂、細部的探究，其中有些已把油畫的構圖顯示出來。這些練習分析出，由嵌玻璃透進來的光所造成拱頂、石柱、迴廊的線條的變化。說來七幅油畫幾乎是同一場景，都鎖定在教堂右邊迴廊的進出口處，探向底部嵌玻璃的門窗，所不同的表現是在於每幅畫之線條的多或少，其連接與細微的破挫之介入，最重要是在於每幅畫色調、色階與色度的衍變與實驗。除第六號尺寸較小，而且是畫在金屬板上以外，其餘均為畫在畫布上的油畫，框架大小自第五號至第七號均為不同尺幅。

　　德洛涅畫「聖・塞弗然教堂」組畫時，一九〇七年塞尚逝後的回顧展之印象猶在。一九〇八年，他畫過的那組塞尚式的靜物，那種色彩與光干擾物件的寫繪，在此轉移到建築體上試驗。「聖・塞弗然教堂」組畫可以看出德洛涅自塞尚風格到追求畫面的不均衡呈

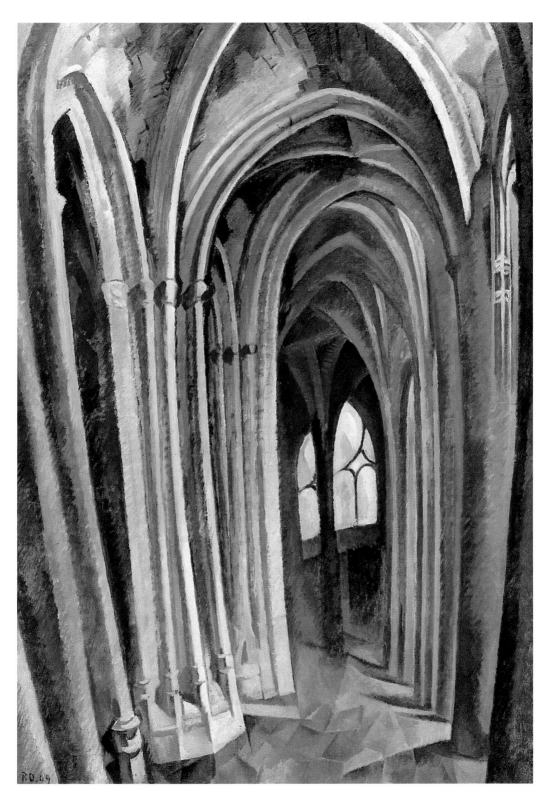

解體的進程，他對過去畫法的懷疑，試圖追求新的審美表現：打破傳統透視，詮釋光對古建築體線條的干擾，原是暗沉的迴廊因光而有了色彩變化。但是此時的德洛涅尚無足夠的組織能力來全部表達，他自己後來對這組畫作了表白：「在『聖‧塞弗然教堂』組畫中可以看到建立新觀念的意願，然形式仍是因襲的，與傳統的決裂顯得怯懦。可看到光戳戮了由拱頂到地面的線條，色彩的表現仍在明暗中打繞，雖然所繪寫的部分並非一成不變地臨摹自然，透視仍存在。如塞尚的畫一般，對比是二元的，而非同時性的，色彩的反應，導引出線條，其變化仍是古典式的表達。」

　　由私人收藏的〈聖‧塞弗然教堂Ⅰ〉可看出德洛涅把一九○八年的〈靜物，瓶子與物件〉一畫的調色轉移過來，藍綠調為主，輔以米色與淡橙色，拱頂到石柱十分清楚的弧線與帶彎的曲線，以及嵌玻璃與地面的色塊相對應。現存於明尼亞波里藝術研究所的〈聖‧塞弗然教堂Ⅱ〉則將透視模糊化，畫面較舒緩平和。第一號也許是畫早晨的光透進嵌玻璃的景象，第二號或許是天陰時刻。〈聖‧塞弗然教堂Ⅲ〉藏於紐約古根漢美術館，以米、黃色調為主，大概畫中午時分。存於費城美術館的〈聖‧塞弗然教堂Ⅳ〉或取光偏向午後。〈聖‧塞弗然教堂Ⅴ〉又名〈彩虹〉，拱頂與石柱的線條自由許多，有滑動幾乎是躍升的感覺，畫面較淡遠輕鬆，也許因之有「彩虹」之名。畫中央嵌玻璃右邊一撮暗紅又增加畫的深度，此畫現藏於瑞典斯德哥爾摩美術館。〈聖‧塞弗然教堂Ⅵ〉因畫於金屬板上，油彩顯得稀釋平滑，但可看到畫家運筆的趣味，全畫明亮暢快。〈聖‧塞弗然教堂Ⅶ〉是最多彩的一幅，也是尺寸最大的一幅，此畫收藏者不明，畫中充滿了顏色的烘照，拱頂、嵌玻璃、地面，紅、橙、黃、綠、藍、靛、紫的色彩變化都在其間，比第五號的畫幅更適合稱為〈彩虹〉。觀者看到的不是教堂迴廊的拱頂、石柱與嵌玻璃或地面，而是弧形、長形與圓切面的顏色之律動與迴轉，尤其德洛涅將其喜用的圓盤圖形用於地面，讓聖‧塞弗然教堂的迴廊旋動飛昇。德洛涅另有一幅中小尺寸的水彩現存於波士頓美術館，十分接近第七號的油畫，或因用水彩，更顯得鮮明流暢。

　　德洛涅自身對色彩與光喜好而敏感，色彩理論家謝弗勒的論著

羅勃‧德洛涅
靜物，瓶子與物件
1907～08年
油彩、紙板
58×45cm
龐畢度中心國立現代
美術館藏（右頁圖）

圖見30頁

圖見31頁

圖見32頁

圖見33頁

圖見34頁

圖見35頁

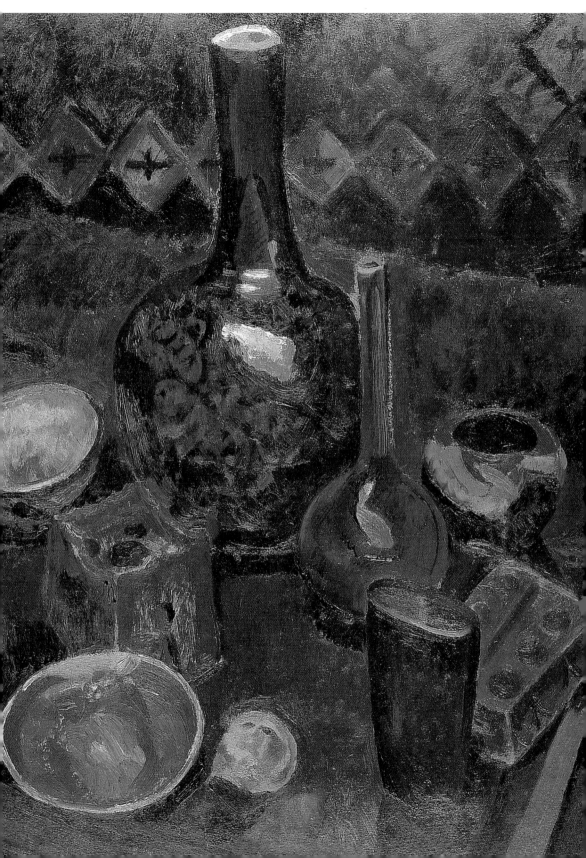

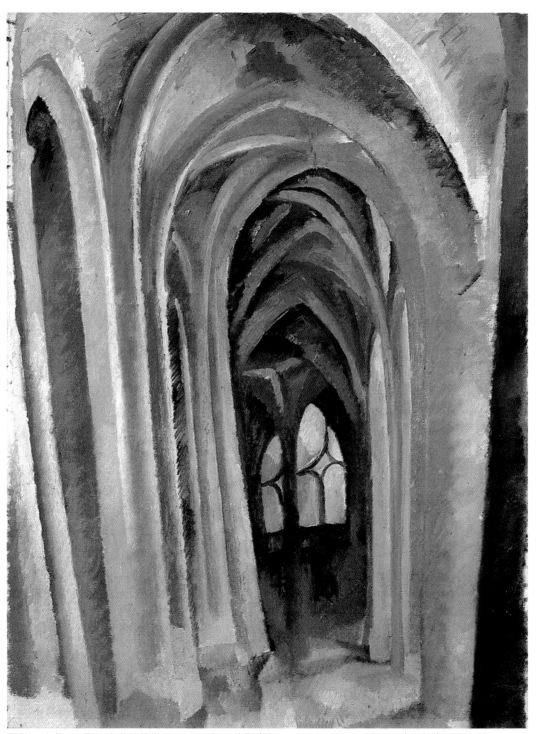

羅勃・德洛涅　聖・塞弗然教堂 II　1909 年　油彩畫布　99.4×74cm　明尼亞波里藝術研究所藏

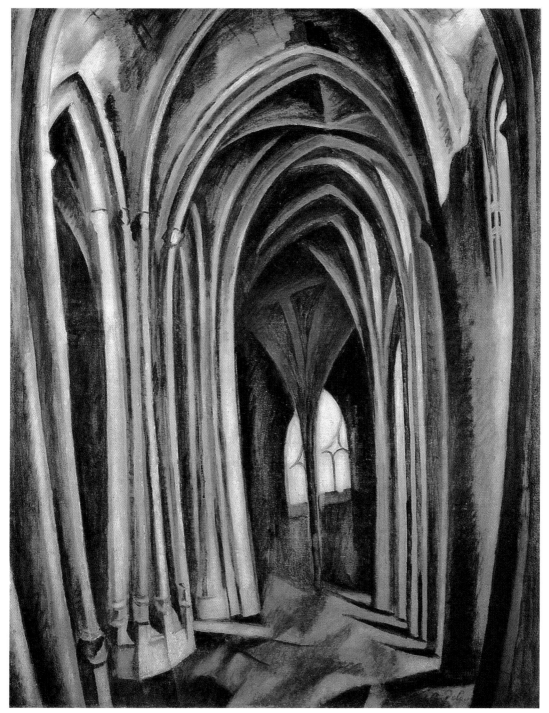

羅勃・德洛涅　聖・塞弗然教堂Ⅲ　1909年　油彩畫布　114 × 88.6cm　紐約古根漢美術館藏

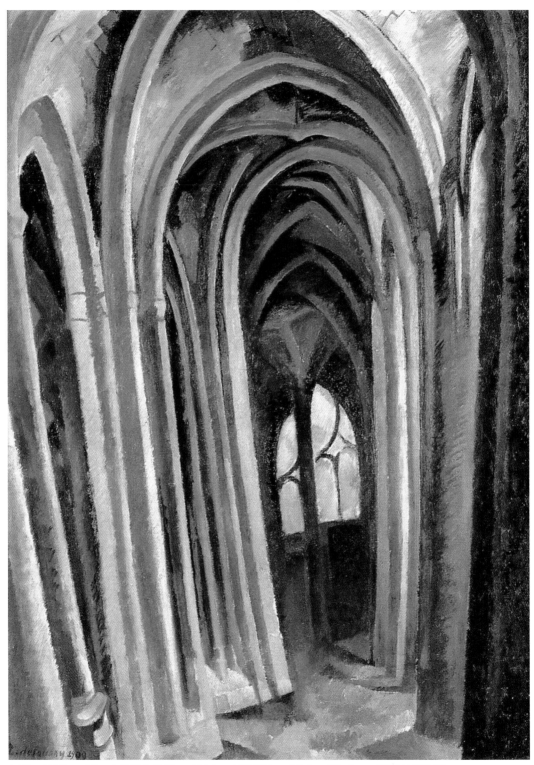

羅勃・德洛涅　聖・塞弗然教堂Ⅳ　1909 年　油彩畫布　96.5 × 70.5cm　費城美術館藏

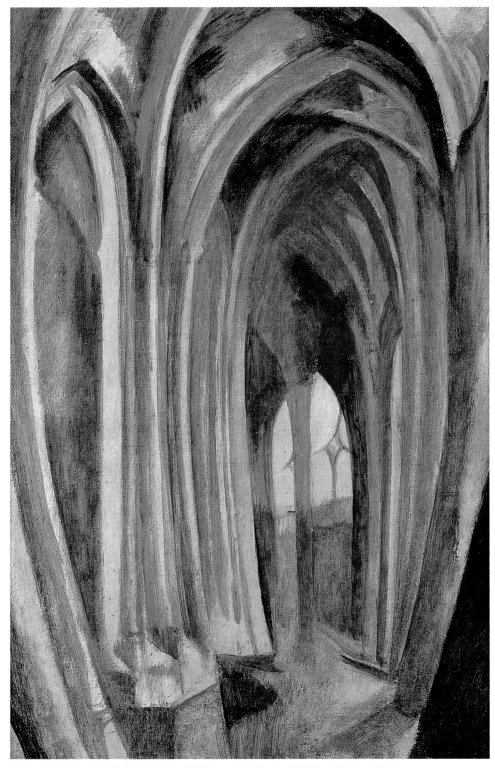

羅勃・德洛涅　聖・塞弗然教堂 V（彩虹）　1909 年　油彩畫布　58.7 × 38.5cm
斯德哥爾摩現代美術館藏

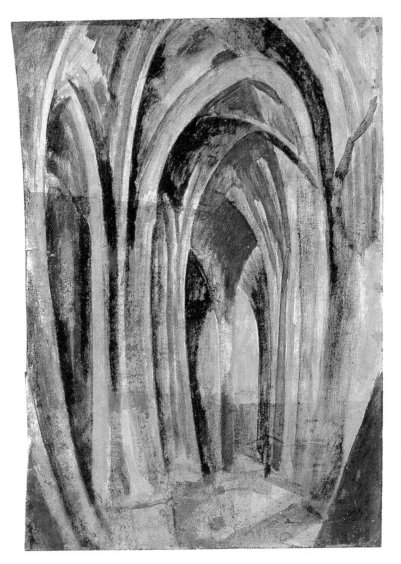

羅勃‧德洛涅
聖‧塞弗然教堂 VI
1910 年　油彩、金屬板
36 × 26cm　私人收藏

可能影響到他。特別在一章專論「哥德式建築的色彩運用」中討論
到嵌玻璃折射出來的光的效果，很可能即是德洛涅選擇聖‧塞弗然
教堂這個建築體的內裡爲主題的理論根據。依謝弗勒所說：「如果
我們深入教堂的內部，那麼嵌玻璃色彩的幻術便會補充一般視線所
能領受的建築本身，以及相連著的色彩裝飾所給予的快感。……如
果繪畫或甚至於著色的雕塑在初始的確用來協助建築，做爲哥德式
教堂的裝飾，在決定於教堂的高窗置上嵌玻璃時，這種平塗色彩

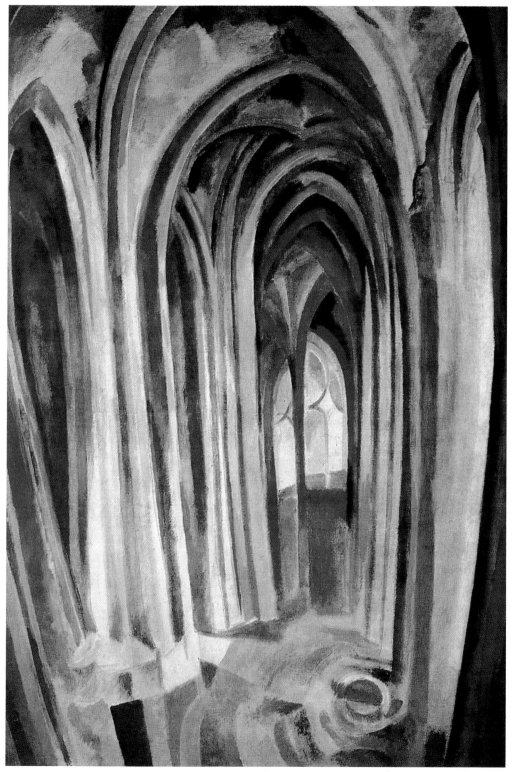

羅勃・德洛涅　聖・塞弗然教堂VII　1909～15 年　油彩、蠟彩、畫布　139.5×99cm　藏處不明

的樣式，便只能成為次要了，那些畫在不透明體，諸如石塊、木板的顏色，在由嵌玻璃透進的燦爛的光前，無以自持。」

環看「聖・塞弗然教堂」組畫，每一幅拱門下的石柱都略彎曲，似乎浮貼而非矗立於地面，而且畫面的透視並非普通繪畫的透視，這可解釋為德洛涅早年在戲劇佈景工作室實習時餘興仍在，他把拱門石柱畫得帶柔軟性，像舞台布幕垂下，而且他採用佈景常用的等角投影透視，即是把在不同觀視點的觀者，同時集中為一個透視點，造出幻化的景深。

以聖・塞弗然教堂作畫，德洛涅獲得最初的成功，不只是在巴黎，而且在德國的慕尼黑，在圍繞著前衛藝術家，如康丁斯基、馬克（F. Marc）的一組人，即是在譚豪色畫廊舉行的「藍騎士」的展覽團體中。羅勃・德洛涅與索妮亞・特克於一九一○年十一月十五日結婚。德洛涅由索妮亞的一位女友畫家伊麗莎白・埃普斯坦（Elisabeth Epstein）的引介，得到康丁斯基的邀請而參加此展覽團體。他展出四幅油畫及一幅素描，其中之一即是〈聖・塞弗然教堂〉，這些畫大受保羅・克利和瑪利安尼・維爾弗金暨「藍騎士」諸成員及慕尼黑評論家的鑑賞，也受到收藏家歡迎，五幅展出的畫作在展覽期間就有四幅為人購藏。

城市組畫

在慕尼黑「藍騎士」團體的展出中，德洛涅除了〈聖・塞弗然教堂〉外，尚有〈城市 II〉和一幅〈艾菲爾鐵塔〉等作品。一九○九至一九一一年間，城市的主題與艾菲爾鐵塔的主題同樣佔據德洛涅的心思，他同時運用城市與鐵塔的圖像做兩系列繪畫探討。

城市的組畫又分兩種情形發展，都在一九○九到一九一一年之間。第一種情形較傾向自然表達，城市景觀簡化為鬆放的形體，充滿自由的筆趣。〈聖母院的尖塔〉來自一張明信片的啟發，一九○九年作了一幅水彩，一九○九至一九一五年間改以蠟筆畫於畫布上，前者近中央處，灰色塔高聳矗立直入灰色雲端，畫面灰色，奶白色的基調外，是幾抹或寬或細的透明綠、藍、黃、紅、紫色片，

羅勃・德洛涅
城市 II　1910～11年
油彩畫布　146×114cm
龐畢度中心國立現代
美術館藏

圖見38、39頁

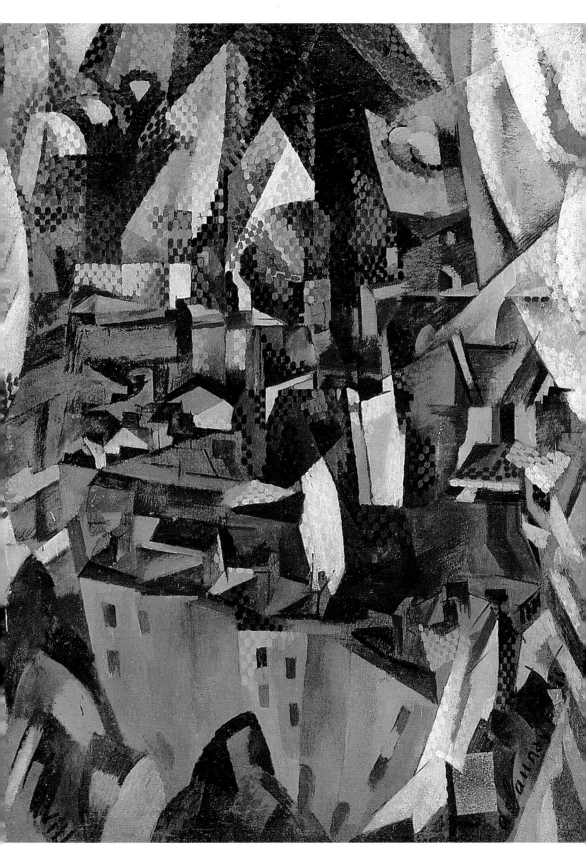

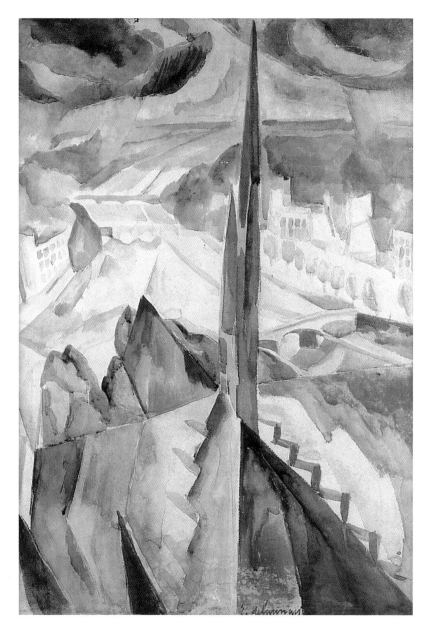

羅勃‧德洛涅
聖母院的尖塔
1909 年
水彩、紙、畫布
65 × 46cm
法國格倫諾柏美術館藏

畫面和緩舒放；後者尖塔略傾斜，穿過一彎彩虹，簡單、溫柔、嫵
媚而秀麗。一九○九年兩幅灰藍色調的畫〈城市練習〉及〈城市第
一練習〉，一爲中景，一爲近景。中景的〈城市練習〉是油彩繪於
紙板上，畫面鬆軟，灰調暈色多；近景的〈城市第一練習〉是畫於

圖見 40、42～43 頁

羅勃・德洛涅
聖母院的尖塔
1909～10年
蠟彩、畫布
58.5×38cm
瑞士巴塞爾美術館藏

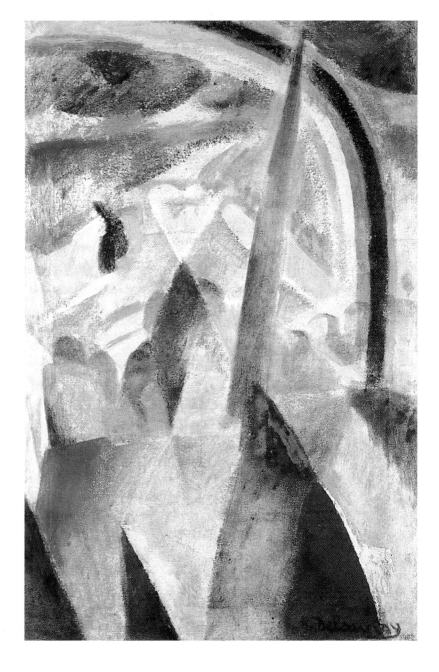

　　畫布上，有嚴謹的城市建築組構，有較重的灰藍調，但多處映照著
圖見41頁明光。一九一○至一九一一年，一幅〈開向城市的窗〉和一九一○
圖見41頁至一九一四年的一幅〈開向城市的窗〉與〈城市練習〉，同一取景
而略爲拉遠，畫兩側有窗簾的形，視線都由近處的建築遠眺至鐵

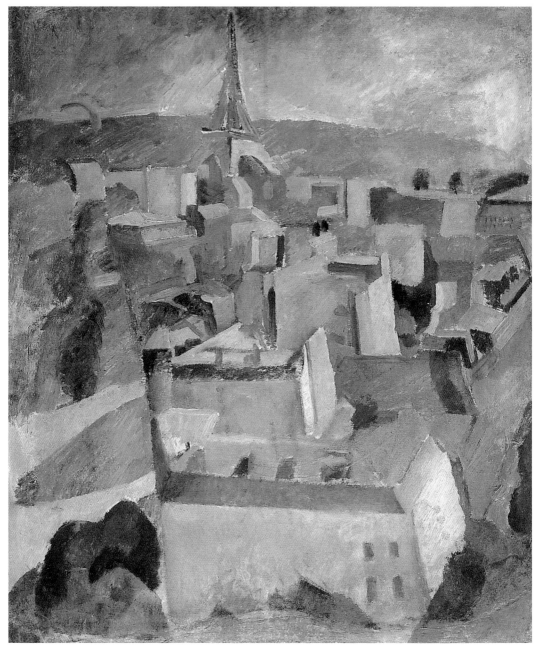

羅勃‧德洛涅　城市練習　1909年　油彩、紙板　80.5×67.5cm　溫特度美術館藏

塔，色澤一轉爲米色爲主，一轉爲以藍綠爲主。米色調者爲水彩，
綠藍調者爲蠟筆與油料繪於畫布，兩種不同的明媚，後者更多彩動
人。

羅勃・德洛涅　開向城市的窗
1910～11年　水彩、紙　62.2×49.5cm
費城美術館藏

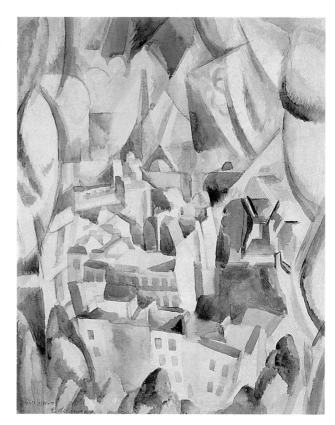

羅勃・德洛涅　開向城市的窗
1910～14年　油彩、蠟彩、畫布
56×46cm　曼翰，斯達帝希美術館藏

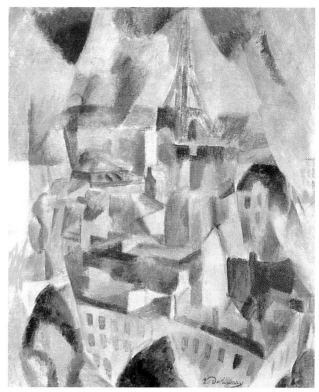

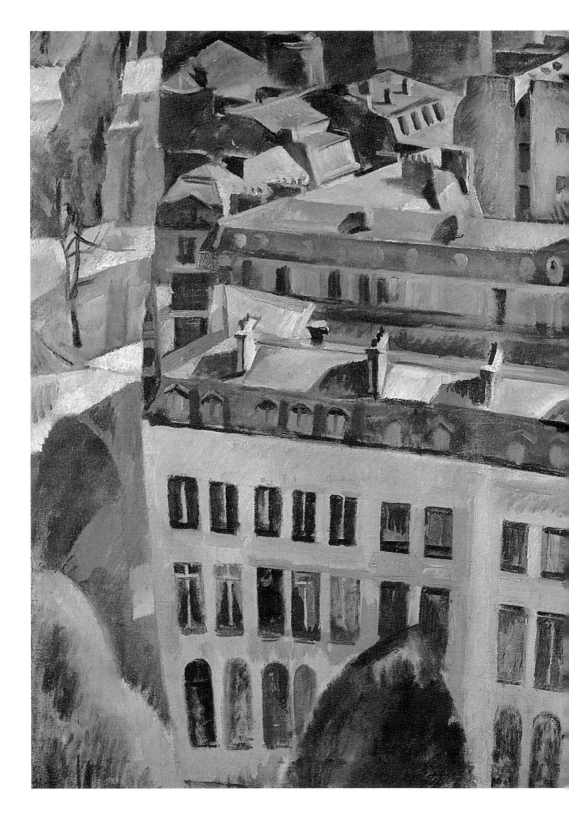

羅勃·德洛涅
城市第一練習
1909年　油彩畫布
88.3 × 124.5cm
倫敦泰德美術館藏

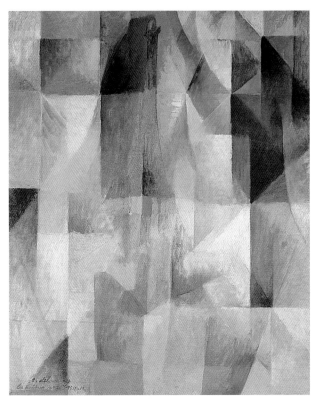

第二種情形的城市組畫，是立體主義與分色主義結合而衍生，俯瞰下的城市面解體簡化為緊密的幾何佈局，罩上大面細網點，光影對比加強，畫面幾近抽象化。這組油畫原有〈城市Ⅰ〉，然

羅勃‧德洛涅
開向城市的數扇窗Ⅲ
（第一景第二圖形）
1912年　油彩畫布
79 × 64.5cm
溫特度美術館藏

此畫已消失。〈城市Ⅱ〉現存於巴黎龐畢度藝術文化中心，〈城市〉與〈開向城市的窗Ⅲ〉二畫存於紐約古根漢美術館。

圖見46～47頁

　　〈城市Ⅱ〉與〈城市〉二畫其實與米色調的水彩與綠藍調的蠟筆兼油畫的〈開向城市的窗景〉是同一對景，可能是由德洛涅夫婦新居大奧古斯坦街三號的窗子看出的景色，都可看到畫幅左右側的窗簾的形狀，都有近景較清晰的樓宇造形以及較遠的艾菲爾鐵塔。兩幅的鐵塔均以淡朱紅色點染。〈開向城市的窗Ⅲ〉景色則已十分模糊，分不出窗簾、樓宇與鐵塔，完全如評論家認為的德洛涅這個時期的「解體」繪畫，已可說是一幅真正的抽象繪畫。〈城市Ⅱ〉與〈城市〉近褐灰，藍灰色調，畫面暗沉。〈開向城市的窗Ⅲ〉則是沉暗的黑，深灰與明亮的淺灰與白相對比，各色諧的淺紅、紅紫、藍紫與灰藍、靛藍，以及各色階的草綠、墨綠、黃、橙與褐、赭的相照應。方形、菱形、梯形、三角形的色塊與佈滿畫面的細網點妥貼重疊，開拓出抽象式的朦朧美感。

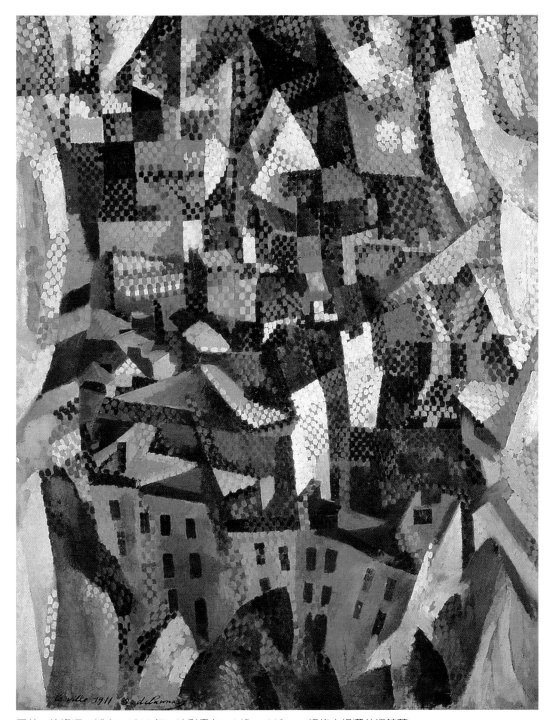

羅勃・德洛涅　城市　1911年　油彩畫布　145×112cm　紐約古根漢美術館藏

羅勃‧德洛涅　開向城市的窗III　1911年　油彩畫布
113.7×130.8cm　紐約古根漢美術館藏

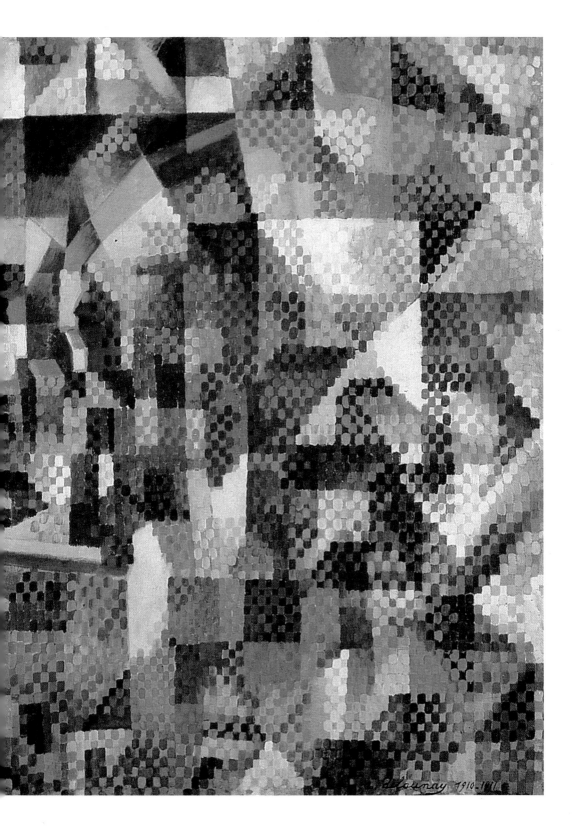

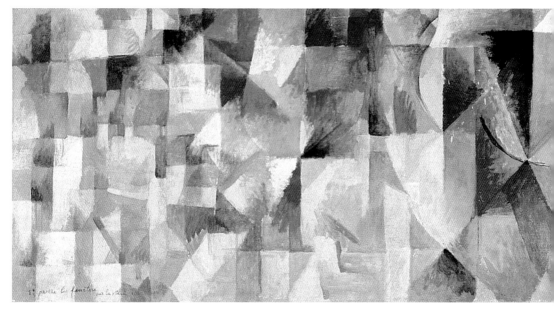

羅勃·德洛涅　開向城市的數扇窗　1912年　油彩畫布　53.4×207.5cm　德國埃森，福克旺美術館藏

羅勃·德洛涅
開向城市的數扇窗（第一景第二圖形）
1912年　油彩畫布　39×29.6cm
藏處不明

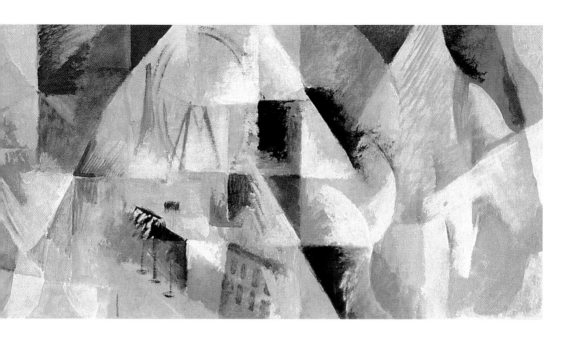

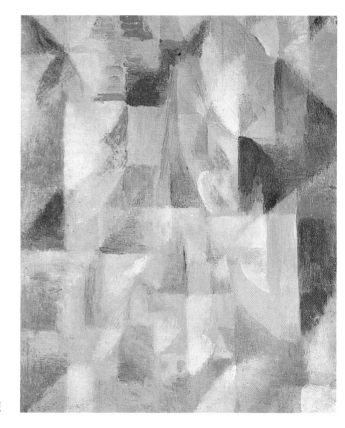

羅勃·德洛涅
開向城市的窗　1914 年
蠟彩、紙板　24.8 × 20cm
慕尼黑，萊巴豪斯市立美術館藏

「艾菲爾鐵塔」組畫

　　艾菲爾鐵塔是巴黎現代化的象徵，它之矗立於巴黎，代表著人類當代的夢想，藉技術之進步而臻實現。對畫家德洛涅來說，艾菲爾鐵塔更是他成長世代的建設標誌。艾菲爾鐵塔有宏偉感，而不會令人覺其體積龐大，具威力而沒有物質實體的緊逼壓人。它同時崇偉又輕盈，堅定而嫵媚，層次多重又透明鏤空。一九○九年，巴黎世界博覽會慶祝鐵塔建造廿週年紀念，德洛涅爲這個現代主題獻身，前後研繪了卅餘幅畫（十餘幅油畫及略多數目的素描與草圖），是繼少數他同代或較前的藝術家如新印象主義者秀拉、席涅克或路易・阿葉（L. Haryet），以及學院派畫家如盧烏斯（Roux）及貝羅（Béraud）等之後致力於鐵塔之描繪者。

　　一九○八年德洛涅便在素描簿上以軟鉛筆作草圖，到一九○九年爲止的素描與油畫，鐵塔都是正立的，接近完整的，伴以植物及周圍建築或其變體，表現他之見鐵塔崇高挺立，又同時婷婷優雅的感覺。一九一○年以後，他以發現不久的立體主義的分析方法，幫助他對鐵塔做另一番詮釋，透露出他對未來世界的悲劇、災難與破壞之隱憂。他把鐵塔的關節折扭支解，將其根基懸吊動搖，塔頂截斷，塔身翻斜，他以一個觀視點散放出十個觀視點，十幾個透視，自高處往低處，自左至右，或鳥瞰或俯近地面仰視。如此，德洛涅將自己的繪畫推出「解體」章節的一頁，向「破壞」的年代開啓。

　　一九○九年的〈氣艇與鐵塔〉、〈鐵塔，

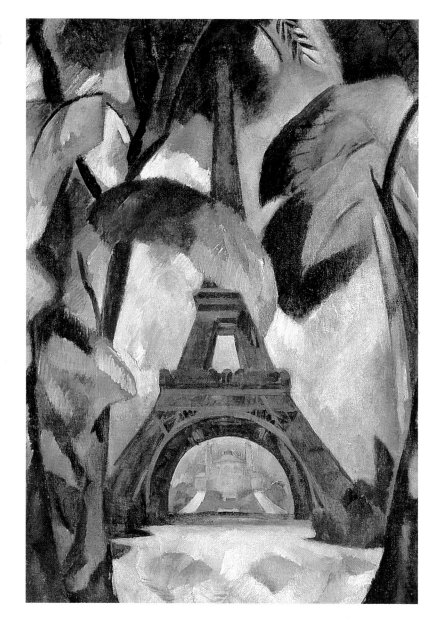

第一練習〉和〈艾菲爾鐵塔〉是屬同一類的油畫,只有〈氣艇與鐵
塔〉用油料畫於紙板上。氣艇是德洛涅那個時代可操縱、浮游於空
中的時新玩意,德洛涅畫它飄航過鐵塔,一株樹斜置其前,如此形
成簡單畫面,卻具簡約造形美與色彩效果,這是〈氣艇與鐵塔〉一

圖見52頁
畫。〈鐵塔,第一練習〉則呈現鐵塔為概略的具象,鐵塔周圍的塞

羅勃‧德洛涅
鐵塔，第一練習
1909 年　油彩畫布
46.2 × 38.2cm
私人收藏

納河與戰神廣場、建築物與樹木化爲抽象的色片，隱約有小處庭園
與屋頂的暗示。淺米的底色上，周邊不同赭色調鬆軟筆觸的色塊，
合拍地轉繞至中央的灰藍與淡藍，烘托出鐵塔。畫幅上端左右角
落，德洛涅寫了一些文字：「一八八九年世界博覽會，世界的鐵塔
矗立著」，以及「運動，深度，一九〇九，法國—俄國」，這解釋
了此畫乃德洛涅對一八八九年世界博覽會時鐵塔的追憶，卻是一九
〇九年畫的。「法國—俄國」則是羅勃‧德洛涅與索妮亞‧特克關
係的暗喻。現存於美國費城美術館的〈艾菲爾鐵塔〉畫面均衡平
穩，完整形象的鐵塔端立於畫中央，塔底半圓拱下，遠望過去是後

羅勃‧德洛涅
艾菲爾鐵塔
1910～11 年
油彩畫布
195.5 × 129cm
瑞士巴塞爾美術館藏
（右頁圖）

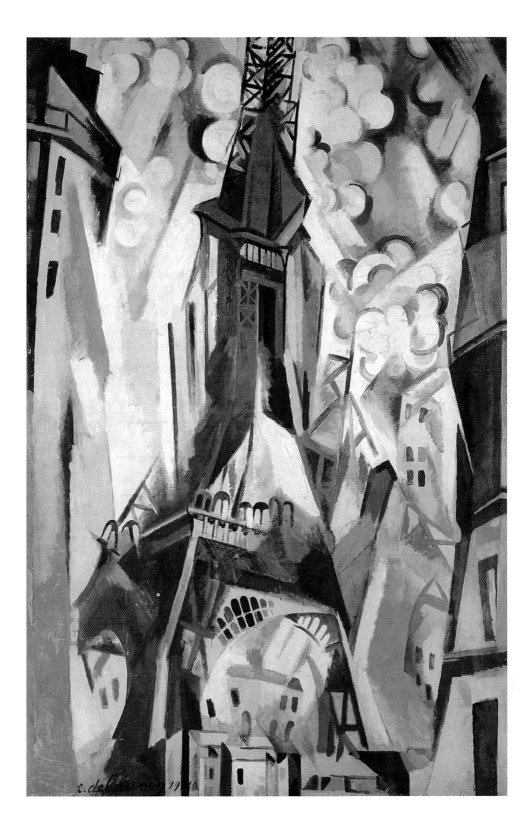

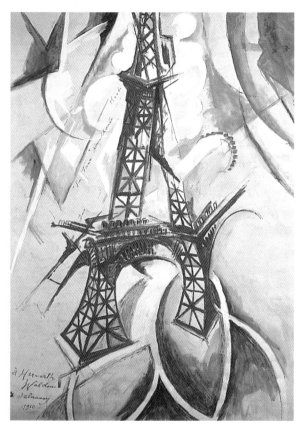

來拆除改建為人類博物館的唯美時期建築。塔前是戰神廣場，左右植物的枝葉放大，掩映著鐵塔，全畫米、灰、綠、褐、藍的各暈色間諧和雅緻。

羅勃·德洛涅
同時性鐵塔
1910～11年
墨、水彩、粉彩、紙
63.5×47.5cm
私人收藏

現存於紐約古根漢美術館的〈艾菲爾鐵塔與樹〉，我們看到德洛涅開始支解物象，鐵塔震盪傾斜，畫家自塔底一側斜向往上看，塔頂截入雲霄，雲朵紛紛自右碎落，掉於抽象的建築體間，左側的樹放大，大片的枝葉卻得以安定畫面，全畫是中性的米灰調。畫家在底層塗上透明膠以助稀釋顏料，故畫面輕盈，雖鐵塔已遭摧搖，尚沒有擊中觀眾之感。現存於卡爾斯魯赫美術館的〈艾菲爾鐵塔〉卻咄咄逼人，沉重的鋼鐵架折扭，欲跨倒傾向城市的建築物，雲團解體成小球自空中跌落，好似災難降臨。

圖見56頁

一九一〇至一九一一年畫、現存於埃森的福克旺美術館的〈艾菲爾鐵塔〉與一九一一年畫的現存於紐約古根漢美術館的〈艾菲爾鐵塔—紅色鐵塔〉是接近的畫幅，都是紅顏色的鐵塔受震欲墜，散落的雲朵自上方與兩側向支解的建築體夾擊，雖畫面顯示振盪，卻無禍害感，反令人覺其喜悅活潑，可能因鐵塔的朱紅，與周圍的顏色頗為愉快對比的關係。兩畫不同處在於，福克旺美術館的畫色感較輕淡，古根漢美術館的畫較鮮亮。稱〈同時性鐵塔〉的一畫是墨水、水彩與粉彩畫，較此兩油畫更輕盈且有巧趣。

圖見57頁

圖見58頁

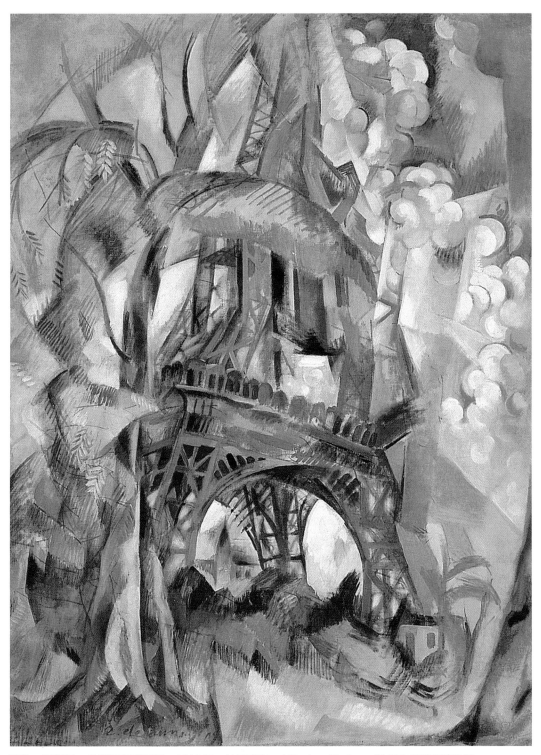

羅勃‧德洛涅　艾菲爾鐵塔與樹　1910 年　油彩畫布　126.4 × 92.8cm　紐約古根漢美術館藏

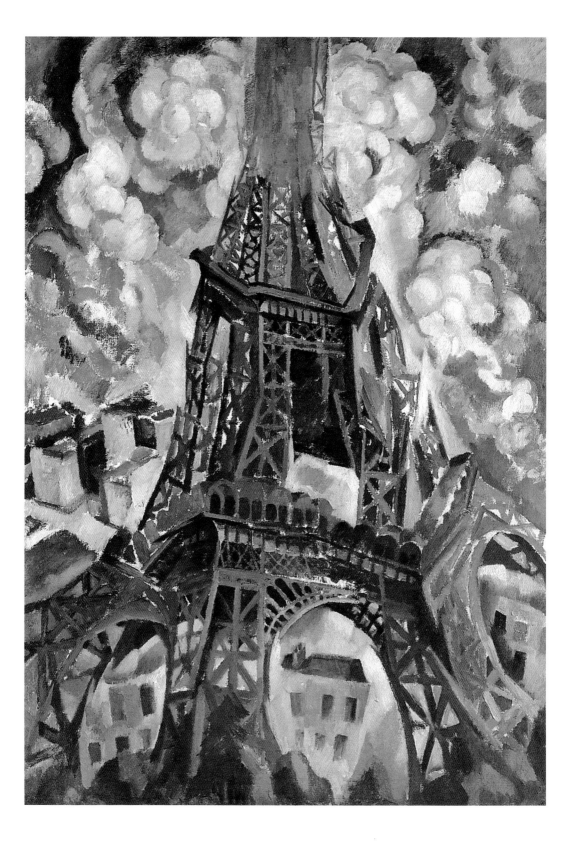

羅勃・德洛涅
艾菲爾鐵塔 1910 年
油彩畫布
116 × 81cm
卡爾斯魯赫美術館藏
(左頁圖)

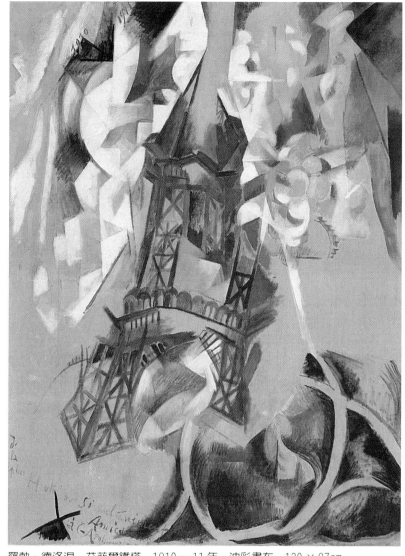

羅勃・德洛涅　艾菲爾鐵塔　1910～11 年　油彩畫布　130 × 97cm
德國埃森，福克旺美術館藏

圖見 60 頁
圖見 61 頁
圖見 59 頁

接續而畫的，現於杜塞道夫的〈窗簾外的艾菲爾鐵塔〉、存於紐約古根漢美術館的〈艾菲爾鐵塔〉以及芝加哥藝術研究院的〈戰神廣場，紅色鐵塔〉可以說都是「爆發的圖像」。鐵塔在畫幅中央，好似升至半空，然後跌落下來，鐵塔的支架震裂，欲拋向八方，驚動空中的雲朵與四圍的建築。四幅畫都如跌毀的萬花筒，各式色片

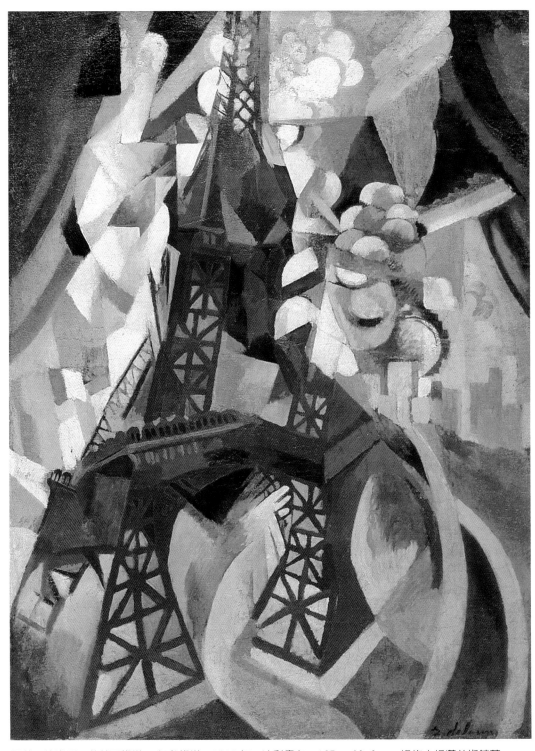

羅勃‧德洛涅　艾菲爾鐵塔─紅色鐵塔　1911 年　油彩畫布　125 × 90.3cm　紐約古根漢美術館藏

羅勃‧德洛涅　戰神廣場，紅色鐵塔　1911 年，約 1923 年重畫　油彩畫布　162.5 × 130.8cm
芝加哥藝術研究院藏（右頁圖）

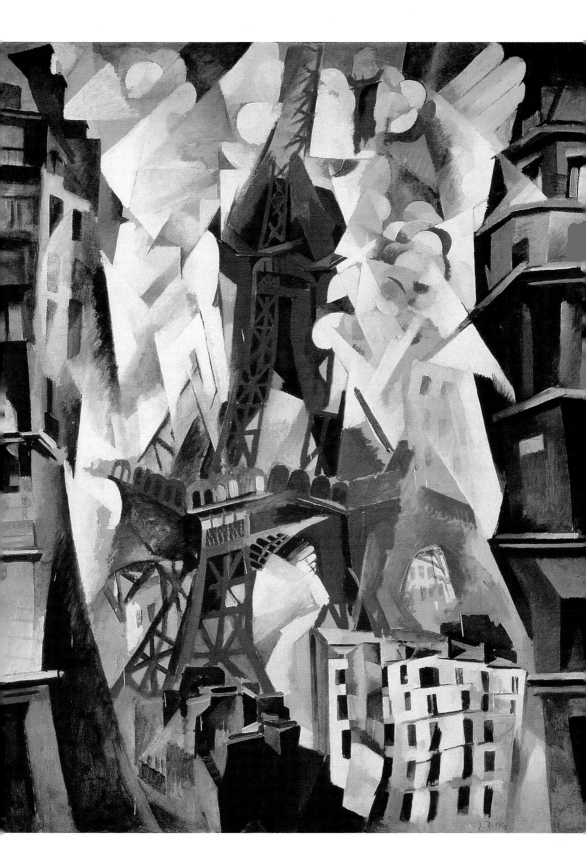

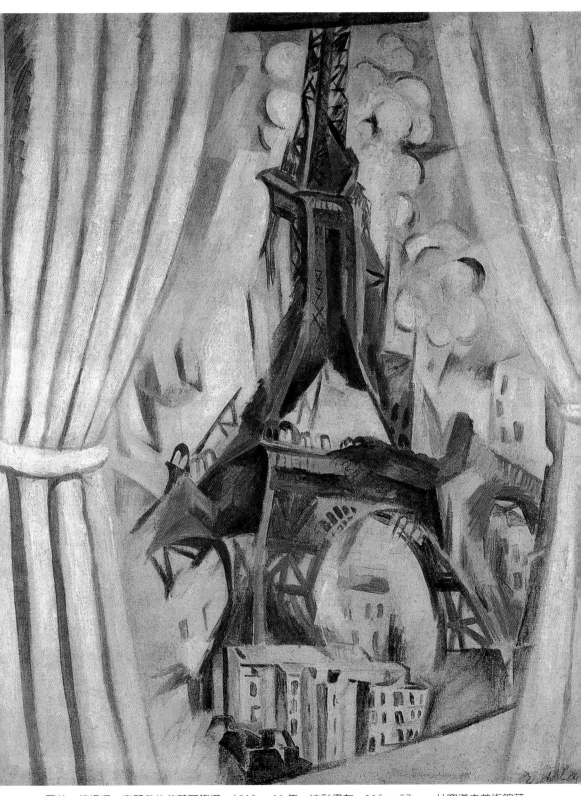

羅勃・德洛涅　窗簾外的艾菲爾鐵塔　1910～11 年　油彩畫布　116×97cm　杜塞道夫美術館藏
羅勃・德洛涅　艾菲爾鐵塔　1911 年　油彩畫布　202×138.4cm　紐約古根漢美術館藏（右頁圖）

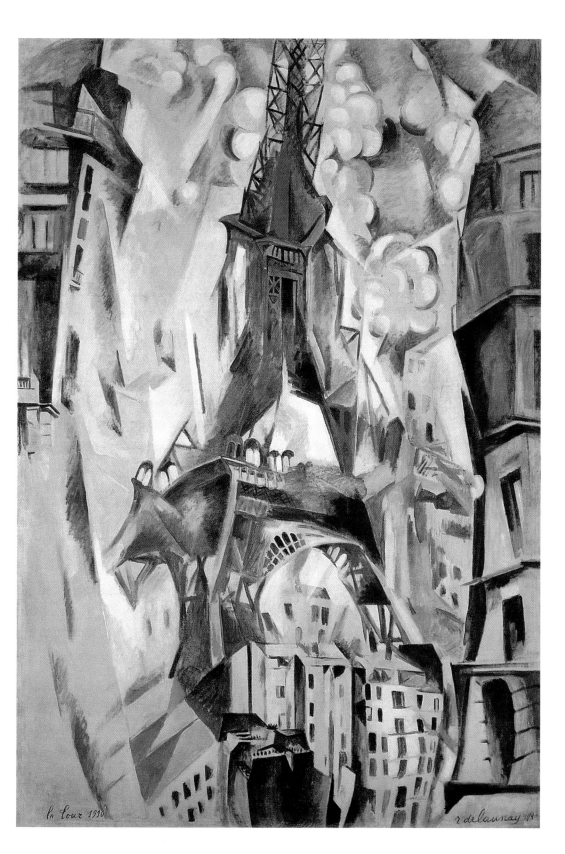

la Tour 1910 r delaunay 19??

飛濺。各畫幅色彩自較灰淡到極強烈。〈戰神廣場，紅色的鐵塔〉一九一一年著手，約一九二三年再重畫，顏色特別炫亮。畫家加強鐵塔紅色的深淺變化，兩側白色塊加上清鮮的碧綠與淡橙黃，更旁側的褐，黑色建築物自上至下敷以灰白，如此產生強猛爆烈的震撼。

德洛涅自「聖·塞弗然教堂」到「城市」與「艾菲爾鐵塔」的繪畫，都是自早期的印象主義、新印象主義的影響中脫離出來，而進入塞尚立體主義的追求，即是說形的漸次簡化、解體、抽象，到色的暈色交融，以至對比色之相斥的研究。然而這幾組畫雖在塞尚的提示之下而產生，已是德洛涅自己的面目，是他早期的代表之作。

拉翁風景與巴黎城市組畫

新婚年餘得一男嬰，取名查理，德洛涅夫婦在一九一二年初帶著小查理與畫家朋友羅勃·洛提隆到拉翁城小住十數日。拉翁是德洛涅廿二歲應召入伍時派駐的營區，洛提隆是同期的營友。兩位羅勃再到拉翁度假並作畫，羅勃·德洛涅帶回約十幅的作品、六幅油畫、兩幅草圖和一幅水彩。這些作品畫進入城鎮的大路和拉翁教堂與房屋。如〈拉翁的風景──道路與教堂──練習〉、〈拉翁的塔樓──練習〉、〈拉翁的塔樓〉和一幅教堂嵌玻璃的寫繪，如〈嵌玻璃──聖母往見圖的練習〉。

圖見64頁

圖見65、67頁

拉翁的風景畫，德洛涅用比較自然的手法表現著印象主義以來風景畫的明暗、透視和氣氛的追求。線條簡單，畫面呈色塊組合，色調清朗，其中以現存於巴黎龐畢度藝術文化中心的〈拉翁的塔樓〉可為代表。這幅畫可能是在拉翁作草圖，回到巴黎以後才繪上油畫。畫中建築物有如立體主義式的簡化，而色彩鮮活、爽朗、明亮，整體是中性近淺的藍綠色佐以帶藍綠調的紫，紫紅的相照，煥發出清新、剔透又明媚的光。這可說是德洛涅自塞尚最後的水彩畫得來的啓示。這些畫面上色彩和圖形的營造，在德洛涅下一年的組畫中產生出純粹的形式。

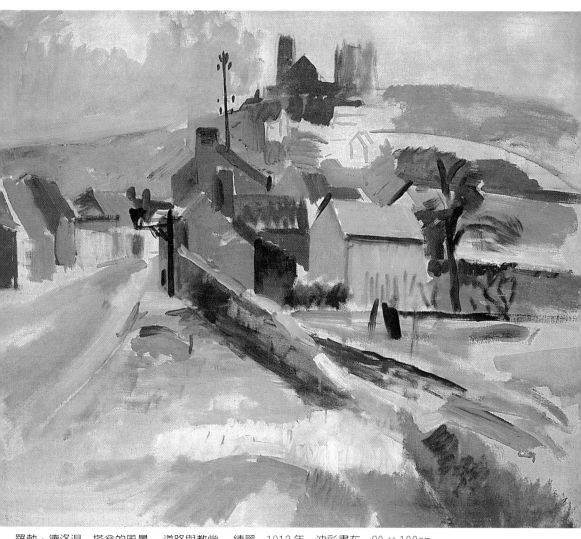

羅勃・德洛涅　搭翁的風景—道路與教堂—練習　1912年　油彩畫布　80×100cm
龐畢度中心國立現代美術館藏

　　〈嵌玻璃—聖母往見圖的練習〉的油畫練習圖，現存於瑞士的
伯恩美術館是一幅小畫，很可能是德洛涅在拉翁的教堂裡臨摹的，
也可能是參照弗羅里瓦與米杜的著作《拉翁教堂的嵌玻璃》一書中
的插圖而畫的。德洛涅夫婦拉翁之旅同行的羅勃・洛提隆也同樣描
繪了這個嵌玻璃。德洛涅這幅畫並沒有完成，人物的頭部未處理，
但在面對彩色玻璃而作的練習中，德洛涅再度體會到光透過彩色玻

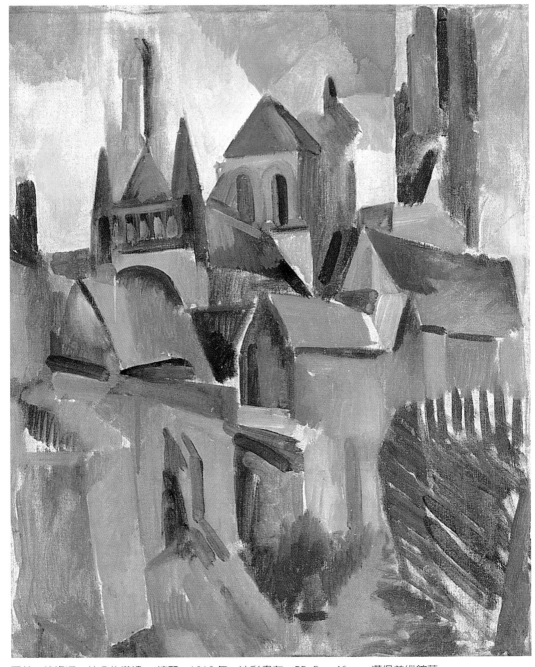

羅勃・德洛涅　拉翁的塔樓—練習　1912年　油彩畫布　55.5×46cm　漢堡美術館藏

羅勃・德洛涅　拉翁的塔樓　1912年　油彩畫布　162×130cm　龐畢度中心國立現代美術館藏
（右頁圖）

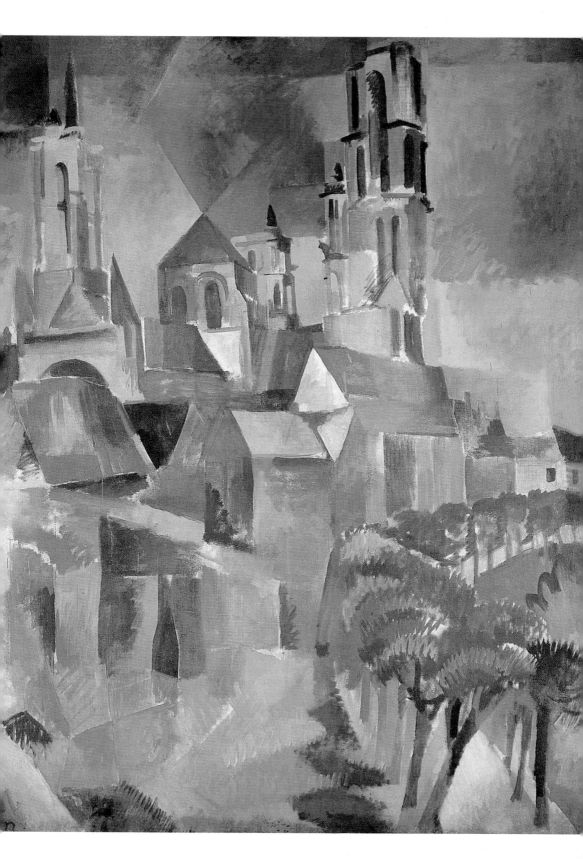

璃而產生的效果。通常說來，在嵌玻璃中，藍色系的顏色非常明亮，比一般認爲的眩目耀眼的紅顏色更能感染周圍的色彩。在中古世紀教堂的嵌玻璃中被稱爲「明亮的顏色」，即是藍色而非完全透明的白光，而紫色調在嵌玻璃中透出的是明媚又溫柔的光，也許是這個原因，拉翁之行的代表作〈拉翁的塔樓〉，德洛涅採用了藍綠調，而佐以紫、紫紅。

德洛涅一月去了拉翁，二月初回到巴黎，要準備他在巴爾巴占傑（Barbazanges）畫廊的個展（與他的朋友詩人兼經理人阿波里奈爾的女友瑪麗‧羅蘭珊〔Marie Laurencin〕同時展出），他也需準備一九一二年三月的獨立沙龍的參展。在沙龍展覽，德洛涅知道需要以大幅畫大主題引起群眾注意，就在很短的時間內畫了巨大的畫幅〈巴黎城市〉。

這幅二百六十七乘四百〇六公分的〈巴黎城市〉據說是在十五天中完成的，但在畫幅下緣左邊簽署了「La ville de Paris, 1910.11.12., R. Delaunay」，即「巴黎城市，1910.11.12.，羅勃‧德洛涅」，可見這幅畫德洛涅早已做準備，可能一九一〇年便著手了，經過一九一一到一九一二年爲參加獨立沙龍而完成。名爲「巴黎城市」的畫，以三位修長的女體爲中心，這三位女體即是古典畫常有的主題：「優雅三女神」。以「巴黎城市」與「優雅三女神」爲名，德洛涅至少繪有六、七件作品，如三幅後由德國科隆，克慕爾欽斯卡畫廊經紀的〈優雅三女神〉，一爲裱於畫布的紙上水彩，一爲紙上油畫，一爲畫布上油畫。另一幅〈優雅三女神〉的油畫由慕尼黑的托瑪斯畫廊經紀。名「巴黎城市」的畫除參加一九一二年獨立沙龍，現於巴黎龐畢度藝術文化中心的一幅外，另一幅現存於美國俄亥俄州托列多美術館。一九三三年德洛涅爲瓊與安妮特‧庫特洛夫婦的巴黎寓所的牆面，再以此主題繪製了一巨幅畫，基本上接近一九一二年參加獨立沙龍的畫幅，只是對三女神的頭部描繪得較仔細，而背景的泛綠基調轉爲泛藍基調。

德洛涅在一九〇九年得到一張龐貝壁畫「三優雅女神」的明信片，開始作了一些練習。這可能是「巴黎城市」到「優雅三女神」的組畫最初的根源。阿波里奈爾在畫評中並不接受這種說法，而認爲

圖見 68～69 頁

圖見 70 頁
圖見 71 頁

圖見 72 頁
圖見 72 頁

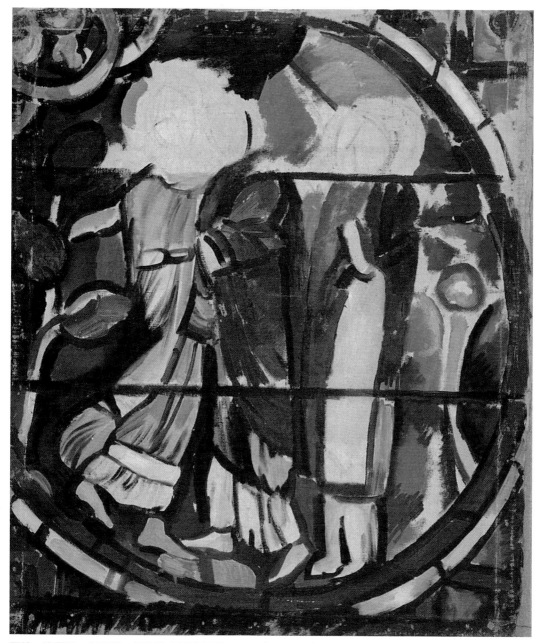

羅勃·德洛涅　嵌玻璃—聖母往見圖的練習　1912年　油彩畫布　65×54cm　伯恩美術館藏

　　這是來自法國雕塑家瓊·固岡（Jean Goujon，活躍於1540～1562）的啟發，然而瓊·固岡並沒有真正處理這個問題，可能是詩人把瓊·固岡同另一位十六世紀的法國雕塑家傑爾曼·皮隆（Germain

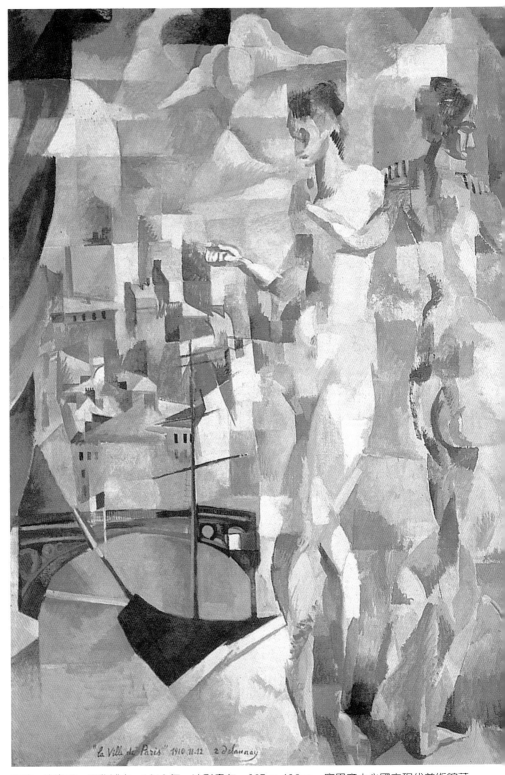

"la Ville de Paris" 1910. 11-12 r delaunay

羅勃・德洛涅　巴黎城市　1912年　油彩畫布　267 × 406cm　龐畢度中心國立現代美術館藏

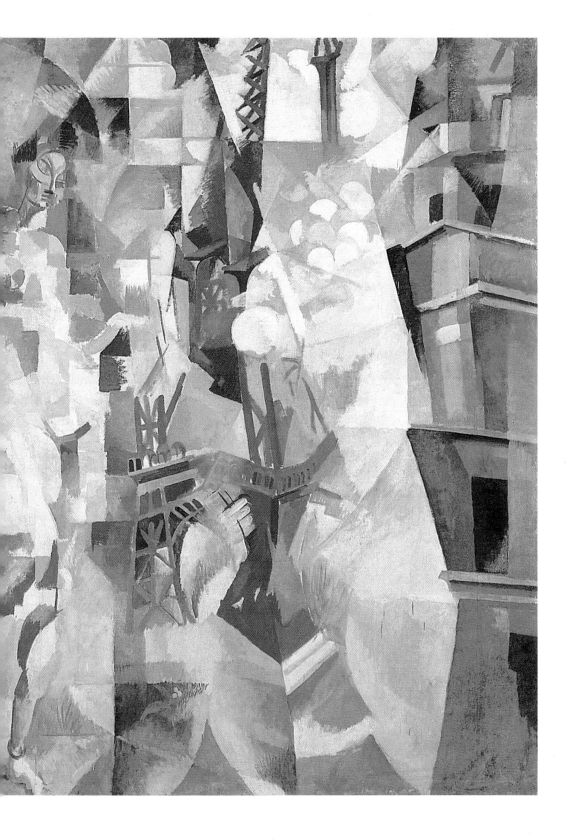

羅勃・德洛涅　優雅三女神
1911～12 年　油彩畫布　100 × 81cm
科隆，克慕爾欽斯卡畫廊藏

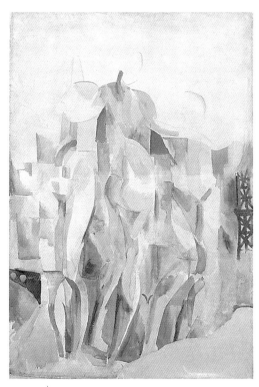

羅勃・德洛涅　優雅三女神　1912 年　油彩、紙
190 × 140cm　科隆，克慕爾欽斯卡畫廊藏

羅勃・德洛涅　優雅三女神　1912 年
水彩、紙、畫布　102.3 × 63.3cm
科隆，克慕爾欽斯卡畫廊藏

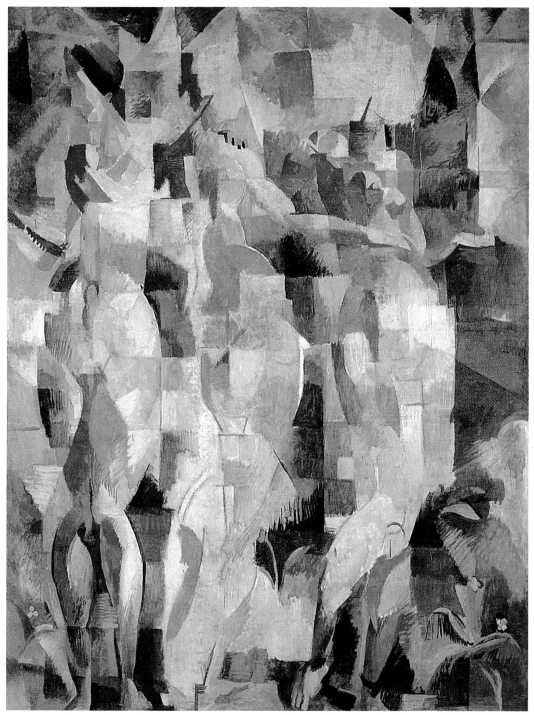

羅勃‧德洛涅　優雅三女神　1912年　油彩畫布　209×160cm　慕尼黑，托瑪斯畫廊藏

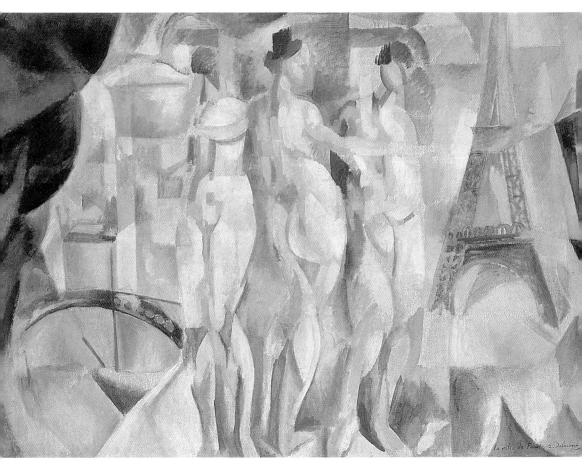

羅勃‧德洛涅　巴黎城市　1912年　油彩畫布　119.5×172.2cm　美國托列多美術館藏

Pilon，1531～1590)相混淆了。傑爾曼‧皮隆曾作〈三優雅女神〉，
手持亨利二世的心和骨灰罈。十七世紀的雕塑家法可內(Falconnet)
也雕有〈三優雅女神〉。如果一定要與雕塑作品拉上關係，倒是卡
波（Carpeaux，1827～1875）為巴黎歌劇院所作的〈舞蹈〉應是德
洛涅日常注意到的。「優雅三女神」的主題，其實在德洛涅當時已
有數位畫家運用過，如盧奧（Rouaul，1871～1958）、庫帕卡
（Kupka，1871～1957）以及皮爾‧吉里歐（Pierre Girieud），特別
後者，那時他剛完成一幅〈三優雅女神〉。不過就德洛涅畫〈優雅
三女神〉的圖像看，我們可以肯定他取用了龐貝古城的三優雅女神

羅勃‧德洛涅
巴黎城市　1910～33年
油彩畫布　234×294cm
巴黎私人收藏

72

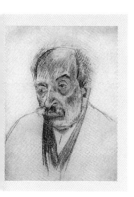

羅勃・德洛涅
關稅員盧梭的畫像
1910年　炭筆、描圖
紙　55 × 44cm
龐畢度中心國立現代
美術館藏

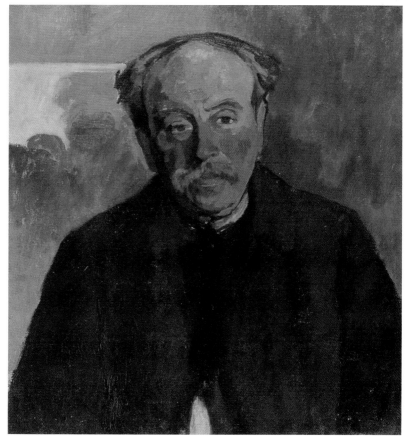

羅勃・德洛涅　關稅員盧梭的畫像　1914年　油彩畫布　71 × 60cm
法國拉法爾美術館

姿態要比其他為多。

　　一九一二年的〈巴黎城市〉畫中所呈現的巴黎城市的圖像，右
邊是德洛涅「鐵塔」組畫中的艾菲爾鐵塔斷截的造形與巴黎的樓
屋，畫左邊則應是自亨利・盧梭的〈自畫像—風景〉中借取一部
分：塞納河、船、橋以及河岸邊的房屋，這些傳統巴黎的圖景，德
洛涅自盧梭的畫中借來，是對這位去世不久的孤獨畫家的紀念。德
洛涅與盧梭私下有深厚的友誼，他曾畫了一幅〈關稅員盧梭的畫
像〉，而德洛涅母親的大客廳中，也懸掛了一幅盧梭所繪的〈弄蛇
的女人〉。

說到畫面物象由色塊組合，要歸於塞尚的影響。一九一一年獨立沙龍中立體主義畫家勒‧弗弓尼爾展出〈豐饒〉和梅占傑的〈兩裸體〉都是塞尚式的，但是德洛涅此時漸漸公開與畢卡索和勃拉克為中心的立體主義這幫人，包括勒‧弗弓尼爾及梅占傑保持距離。他寫信給康丁斯基，說他反對立體主義注重線條的畫法，他說：「立體主義只尋求線條，把色彩放於次要地位，而非建構地位」，這時候德洛涅要從「城市」與「斜塔」組畫的解體走到建構，並且是色彩、光的建構，但這要等到接下來的「窗」的組窗來闡釋。

　　阿波里奈爾在看到一九一二年獨立沙龍中的〈巴黎城市〉時馬上讚賞說：「這幅畫標示了自義大利大師以後失去的藝術觀念的再來臨，它可說是畫家全部努力的總結，也是現代繪畫沒有藉由科學儀器所能達到的努力的總結。」他又說：「這是一幅畫，一幅真正的繪畫，我們很久以來沒有見過了。」

純粹色彩建構的「窗」的組畫

　　德洛涅夫婦一九一二年四月遷居到巴黎近郊雪弗諾斯谷鎮，他開始投入「窗」的組畫工作，這就是他繪畫「建構時期」的開始，一種「純粹色彩」的繪畫，僅有極少的物象隱顯於畫面。至一九一二年的十二月，德洛涅大約繪作出廿餘幅以「窗」為名的油畫，繪於畫布，也繪於紙板、木板上。最初他嘗試中小尺寸、方形或接近方形的長方直立畫面，漸而拓展出近一到二公尺餘的長條橫幅，長橢圓橫幅，以至更大的畫面。這些畫佈滿幾何形的色面，隱約浮現簡約的鐵塔、大圓輪及巴黎的街樹和屋。這組畫中以現存於漢堡美術館的〈看向城市同時開啟的窗〉以及現存於紐約現代美術館的〈三扇窗，鐵塔與大圓輪〉和存於費城美術館的長條橫幅〈窗之三景〉、圖見76、78頁存於埃森的福克旺美術館的〈開向城市的窗〉，以及存於威尼斯古根漢美術館的長橢圓橫幅〈窗─同時開啟的窗，第一景第三圖形〉圖見77頁等畫面最完整。

　　在標題名為「窗」的這些畫中，確實還有具體現實之模糊追憶的浮現，但是自表現手法的觀點看來，我們已經預見一種新的表現

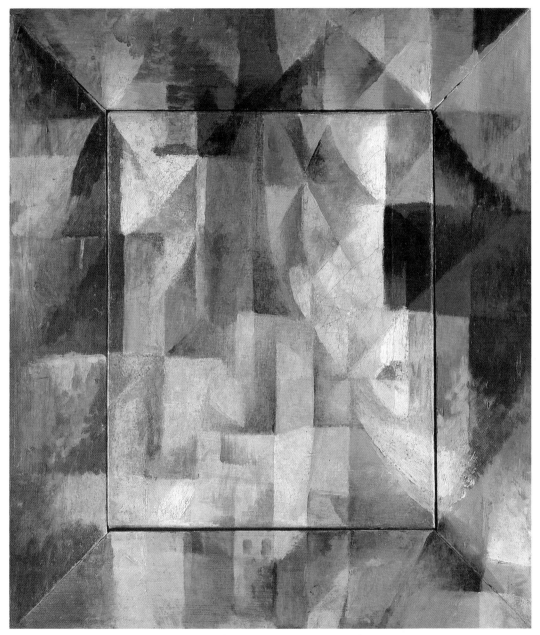

羅勃・德洛涅　看向城市同時開啟的窗（兩幅之一）　1912年　油彩、畫布、木板邊框　46×40cm
漢堡美術館藏

形式，「那是開向新的現實的窗」。這種新的現實，只是新表現方
式的開始，從可創造新形式的色彩之物理要素中汲取。這些要素，
當中具備了某種方式的對比，如此創出了色彩的章句，如建築、管

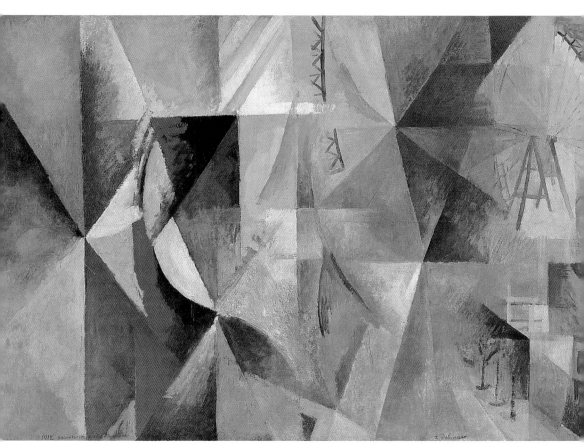

羅勃‧德洛涅　三扇窗，鐵塔與大圓輪　1912年　油彩畫布　130.2×195.6cm　紐約現代美術館藏

弦樂的構成一般。

　　「窗」組畫的第一幅名為「橙色窗簾的窗」，組畫中除此幅有窗簾的形象，其餘畫中窗簾均消失或淡化為極模糊的曲線。窗簾稱橙色其實是橙褐色，與藍調的窗景相對比，不如真正的橙黃色與藍調對比來得亮麗，故這幅〈橙色窗簾的窗〉顯得沉悶，不若其餘畫幅喜悅明媚。全組畫中除此幅鐵塔為藍色，其餘均為綠調，或淡化為灰綠，以綠或灰綠的鐵塔為中心。「窗」的組畫展示了德洛涅在色彩上的諸多試驗。色塊紛呈又近乎紀律般地排列，各色階深淺層次又互為暈染的綠、藍、黃橙、紅紫的色塊，相斥又相諧，造成運

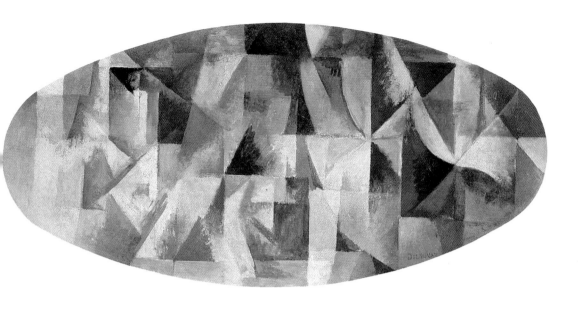

羅勃・德洛涅　窗─同時開啓的窗（第一景第三圖形）　1912 年　油彩畫布　57 × 123cm
威尼斯古根漢美術館藏

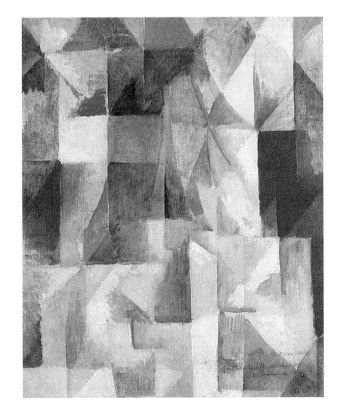

羅勃・德洛涅　同時開啓的窗（第一景第
三圖形）　1912 年　油彩畫布
45.7 × 37.5cm　倫敦泰德美術館藏

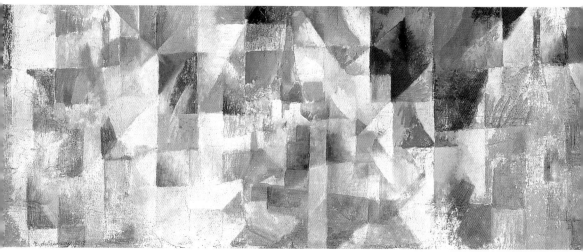

羅勃‧德洛涅　窗之三景　1912年　油彩畫布　35.2×91.8cm　費城美術館藏

動，色彩因而轉化為光，明亮中或溫柔、或嫵媚、或響亮如音樂。
保羅‧克利讚美說：「這是一種全然抽象的存在。」「一種活生生的
造形創造，有如巴哈的賦格曲流過地毯而去。」克利又稱讚德洛涅
為「這個時代最聰明的藝術家之一」。

　　與賦格曲不無類似的「窗」的組畫，隱藏著音樂的原則。強調
色彩全新感官任務的德洛涅首先注意到這個原則：「色彩是形式也
是主題，那是純粹主題的自我拓展，在所有心理或其他分析之外自
我轉化。色彩由自己產生功能，所有其活動在每一個時刻呈現，如
在巴哈時代或是我們這時代好的爵士樂的構成，這是真正的，不需
要傳統的、說明性的或文學性介入的繪畫。」

　　關於色彩對比的法則，德洛涅當然讀過謝弗勒所著《色彩並存
對比法則》與魯德的《現代色彩學》等著作。但是他對色彩的靈活
運用，還是由於自己不斷地觀察日常物象的色彩現象，也直接研究
新印象主義者秀拉、席涅克和克羅斯等人的繪畫，還有逕自三稜鏡
中觀看而得的經驗。「窗」組畫中最特殊的一幅〈開向城市同時性
的窗〉，鑲框在極寬的畫框裡，畫框也敷色，與中央畫幅成為一

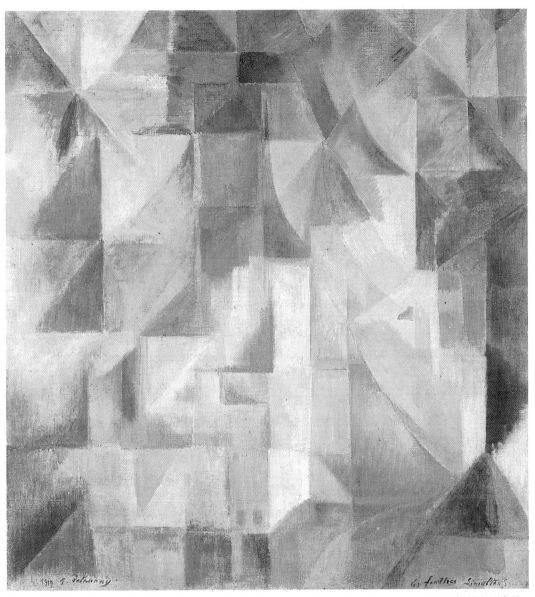

羅勃·德洛涅　同時性的數扇窗　1912年　油彩畫布　91×85cm　私人收藏，借展於華盛頓國立美術館

體，這種觀念源自秀拉，然德洛涅的此幅畫框更寬。兩邊畫框寬度
之總合約等於中央畫幅的三分之二，而中央畫幅的面僅是連框的全
幅面積的五分之二。初看時，不覺有中央畫布與周邊木框之分，而
以爲是畫面構圖的分割。而全幅畫色彩的敷設完全交融，造成諧和

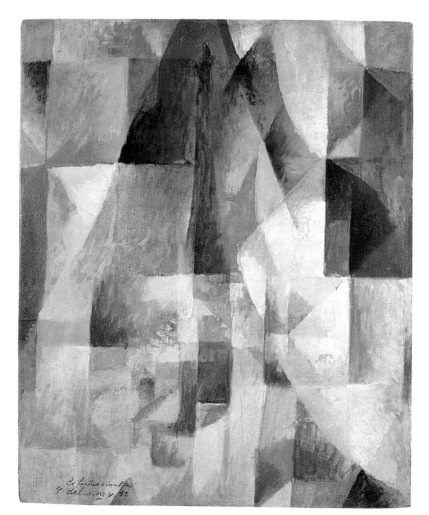

的整體。自左至右看來幾乎是彩虹的紅、橙、黃、綠、藍、靛到紫
的色彩之漸進又對比的變化，橙色與黃色自紅中抽離而與綠色、藍
色相遇，其中經過黃橙色的干預而過渡至靛紫的顯現，這種色彩斥
離又相交不停地互相影響的效果，在觀者的眼中啓發著不尋常的顫
動，也是這種顫動讓觀者得到色光漾動的感覺。

　　德洛涅開拓色彩在眼睛中「純粹的物理效果」，對他來說：「視
覺是我們官能中最高層次者，與我們的腦子、意識最密切連著。世
界上生命運動的觀念與運行是同時存在的，我們的認識是由我們的
感知而修正的。」這樣的觀念德洛涅又得自達文西文字上的教誨。

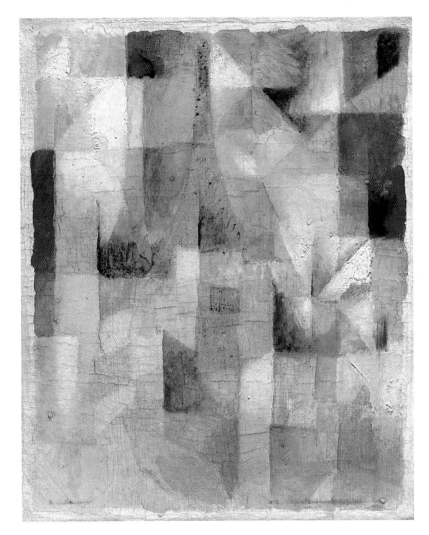

羅勃・德洛涅
同時性的數扇窗
1912年　油彩畫布
30 × 23.5cm
斯圖加特美術館藏

在剛搬到雪弗諾斯谷鎮時，德洛涅可能潛心研讀達文西的《論著選集》，其中一篇「繪畫的辯護」中，達文西特別解釋了視覺的優越地位並不亞於聽覺，即是說繪畫的藝術不只是詩歌與音樂「接續的藝術」而已。這種對視覺快感的單純認識，引導德洛涅創出「純粹」的繪畫。

　　此時詩人阿波里奈爾以「奧菲主義」來爲好友德洛涅的新繪畫風格命名，直接來自他將出版的詩集《奧菲的行列》。這個名稱結繫了顏色、光、音樂和詩，然而德洛涅在稍後認爲「奧菲主義」太

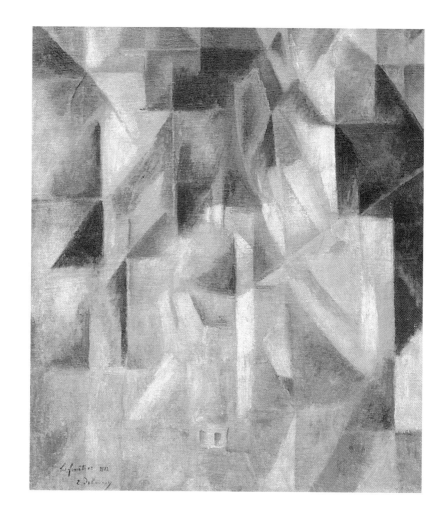

羅勃・德洛涅
數扇窗　1912年
蠟彩、畫布
79.9 × 70cm
紐約現代美術館藏

過詩意，寧願以「純粹繪畫」來意指自己的新風格。「窗」的組畫
即是德洛涅全新風格的展示，在其中我們看到了光、色彩、運動的
同時性作用。

　　保羅・克利曾於一九一二年到巴黎造訪了德洛涅夫婦，可能已
看到「窗」主題的最初畫幅。漢斯・阿爾普（Hans Arp）自康丁斯
基處得知德洛涅的地址，邀請德洛涅參加瑞士蘇黎士的「現代聯盟」
的展覽。德洛涅應邀展出的作品中有兩幅「窗」的作品。克利藉此
機會大加讚賞德洛涅的新繪畫，同時德語系的畫家們也開始熱烈地
反應。在法國，「窗」的組畫並沒有立即在當代藝術圈中產生什麼

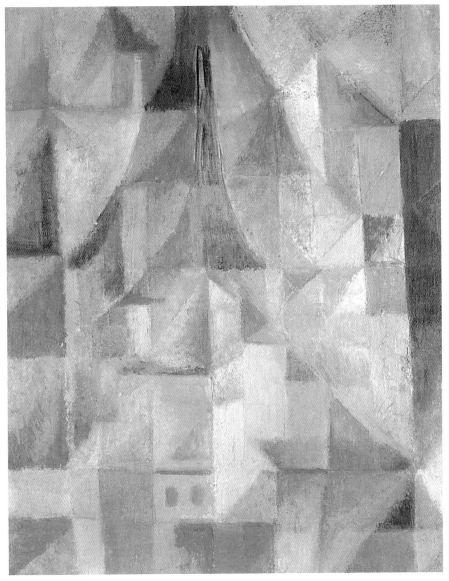

羅勃·德洛涅　數扇窗　1912年　油彩、畫布、紙板　45.8×37.5cm
法國格倫諾柏美術館藏

回響，除了阿波里奈爾以及德洛涅夫婦在阿波里奈爾家中認識的桑
德拉斯（Cendras），他們把德洛涅新的視覺審美載入他們的詩中。
桑德拉斯成為德洛涅親密的友人，透過桑德拉斯，德洛涅又再與勒
澤聯繫一段時期，他們經常在拉丁區奧戴翁廣場的一家咖啡廳見
面。

羅勃·德洛涅
一扇窗（三扇窗習作）
1912～13年
油彩畫布
111×90cm
龐畢度中心國立現代
美術館藏（右頁圖）

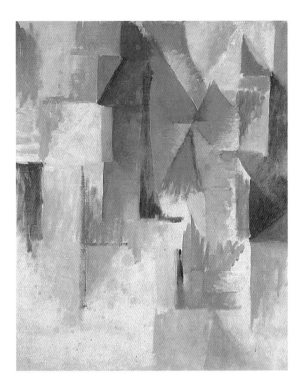

羅勃・德洛涅　數扇窗　1912 年　油彩畫布
64.5 × 52.4cm　杜塞道夫美術館藏

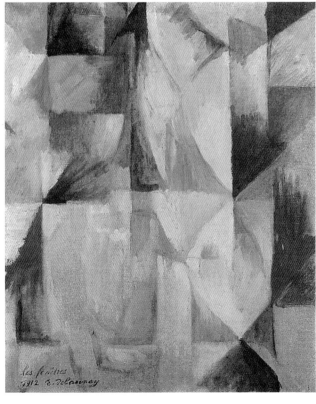

羅勃・德洛涅　數扇窗　1912 年
油彩畫布　46 × 38cm　私人收藏

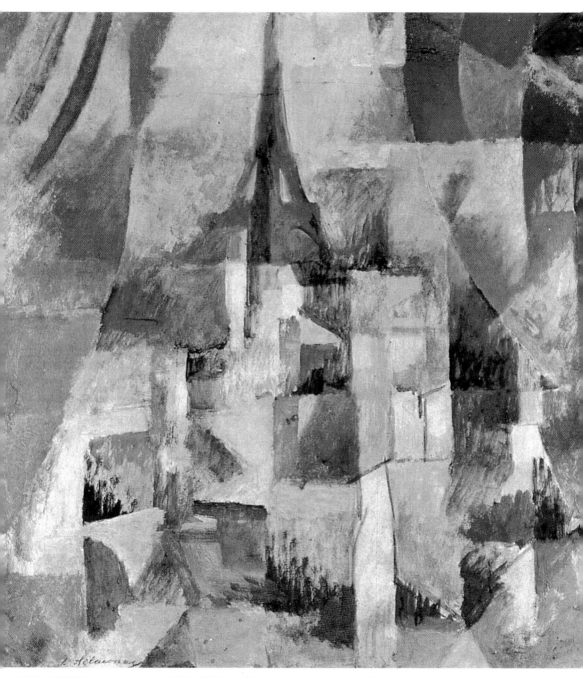

羅勃‧德洛涅　窗　1912年　油彩、紙板、木板　56×56cm　私人收藏

「卡爾迪夫球隊」

「窗」的組畫，彩色的三稜鏡效果漫延畫面，讓繪畫的主題幾乎趨於消失，研究這種「純粹繪畫」之後，德洛涅又企圖尋找新美感，特別希望再次呈現當代生活的現實，能在現實中寄寓一種如阿波里奈爾或桑德拉斯的現代式抒情感。那是一九一三年一月他也想該製作引人注目與共鳴的主題，以參加三月的獨立沙龍展出。就在這個時候，巴黎的報章雜誌，如《回聲報》運動版及《戶外生活》等刊載了一些足球、橄欖球比賽的消息與照片，受到德洛涅的注意，如此他藉著報上的圖片加上自己的意念繪出了「卡爾迪夫球隊」組畫。

羅勃·德洛涅
卡爾迪夫球隊草圖
約 1913 年
鋼筆、墨、紙
31 × 32cm
龐畢度中心國立現代
美術館藏

「卡爾迪夫球隊」除幾幅鉛筆、墨水和粉彩的草圖外，是三幅由一公尺餘到近兩公尺以至高達三公尺餘的長方尺幅油畫。色彩由輕淡畫到炫亮，雖然在這些畫幅中畫家要重現主題的重要，然而無可否認地繼續拓展著色彩可能在畫面的效果。德洛涅在決定著手這組畫時，在數天中便繪出〈卡爾迪夫球隊，F.C.草圖〉參加一月廿七日在柏林「暴風雨」畫廊與阿登哥·索費奇（Ardengo Soffici）和茱麗·包姆（Julie Baum）的聯展。除這幅新畫外，德洛涅在這個展覽中尚展出十二幅「窗」的組畫，和兩幅「艾菲爾鐵塔」。為這展覽的準備工作，德洛涅曾與阿波里奈爾連袂前往柏林數天，在柏林他和多位藝術家相遇，特別與法蘭茲·馬克（Franz Marc）的談論印象至為深刻。回程路過波昂拜訪了奧古斯特·馬可（August Macke），令馬可欣喜萬分。這兩位

羅勃·德洛涅
卡爾迪夫球隊，F.C.
草圖　1913 年
粉彩、絲紙
28 × 21cm
透羅葉現代美術館藏
（左圖）

羅勃·德洛涅
第三描繪，卡爾迪夫
球隊　1913 年
油彩畫布
326 × 208cm
巴黎市立現代美術館
藏（右頁圖）

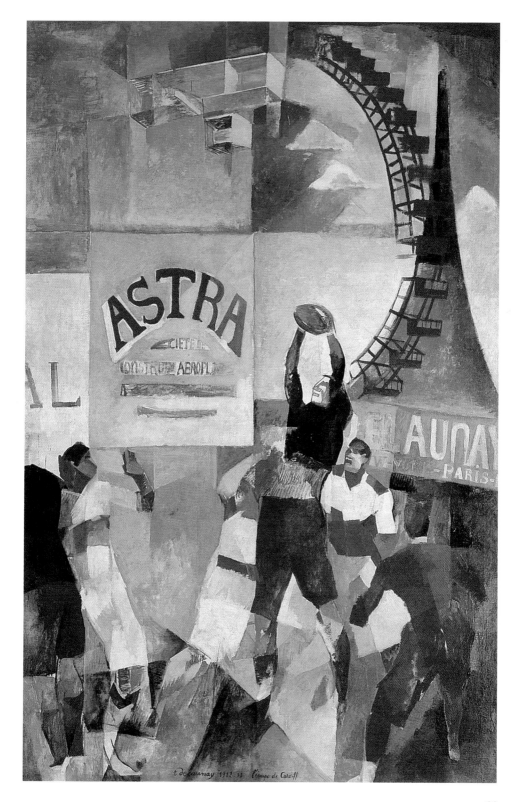

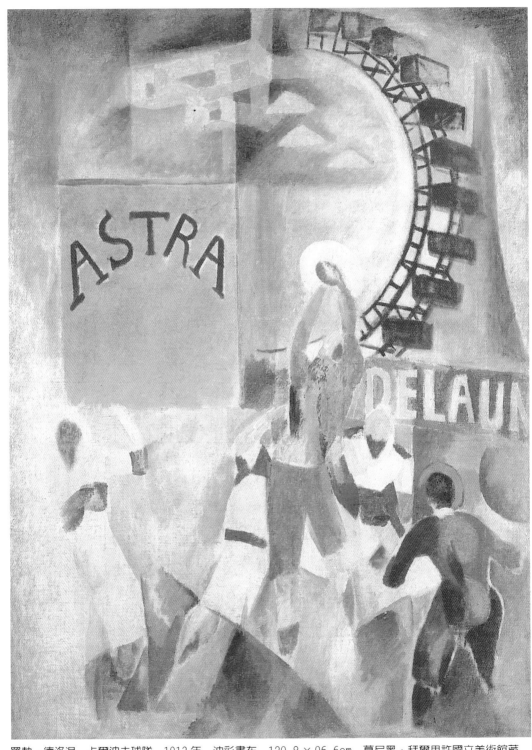

羅勃・德洛涅　卡爾迪夫球隊　1913年　油彩畫布　129.8×96.6cm　慕尼黑，拜爾里許國立美術館藏
羅勃・德洛涅　卡爾迪夫球隊　1913年　油彩畫布　195.5×132cm　安德荷芬市立美術館藏（右頁圖）

德國畫家的風格發展與德洛涅有相當的關係。

三月的獨立沙龍，德洛涅推出他的〈第三描繪，卡爾迪夫球隊〉，阿波里奈爾在評論此屆沙龍提到這件作品時，認為此畫「十分大眾化」，並且說這幅畫很可能受盧梭展於一九○八年獨立沙龍的〈玩足球的人〉的影響。也許在主題上，德洛涅受了盧梭的暗示，但畫面上完全是兩回事，盧梭把球員置於田園式背景，是天眞寫實畫派的風格；德洛涅則選擇都市爲背景，畫面介於具象與抽象之間。我們可看到眾球員爭相逐球，球由其中一人雙手接獲。畫上方右側，巴黎的鐵塔與大圓輪高高擎起，左側空中雙翼飛機出現，飛機下方接近畫幅中央處，一面黃底紅色字「ASTRA」的廣告張貼清楚呈示，那是當時名聲響亮的航空工廠的名字，對德洛涅來說是對大宇宙嚮往的暗喻，Astra是天體、星體之意。在此組畫的第一幅與第三幅畫中，DAU LAU NAY的大寫字母幾乎完整地呈現在鐵塔下。

圖見89頁

此三幅油畫現分別存於慕尼黑、安德荷芬（Eindhoven）的美術館及巴黎市立美術館。在近似圖像的每一幅中，德洛涅致力於不同色彩的試驗，第一幅稍淺淡，第三幅色塊比較簡略粗硬，且球員表情落入言詮，唯以第二幅最爲佳妙，造出畫面張力與舒緩，全畫諧契渾融，人物與背景在色彩自由又細心的運用下，有強烈對比，有柔光相照，十分引人進入畫境。

圖見90、91頁

純粹繪畫：迴旋的形和圓盤

一九一二年底，德洛涅忙於「窗」組畫的後面幾幅，一九一三年一月至三月，他又完全沉湎於「卡爾迪夫球隊」的畫。到了四月在沙龍結束之後，他得以離開巴黎到盧孚西安（Louveciennes）的鄉居去住一段時候，在那裡他接待幾位友人，互爲砌磋，停留到九月。這期間他研畫出十五幅以油彩來探究太陽光和月光的畫。這些畫以「迴旋的形」總名之。談到〈迴旋的形 I〉，德洛涅說那是「第一幅迴旋的繪畫，第一幅非具象繪畫」。然而這卻是他具體觀察太陽光而得來的結果。德洛涅對太陽興趣的表現並不是第一次，一九

羅勃‧德洛涅
迴旋的形　1913年
蛋彩、油彩、畫布
75 × 61cm
德國埃森，福克旺美術
館藏（右頁圖）

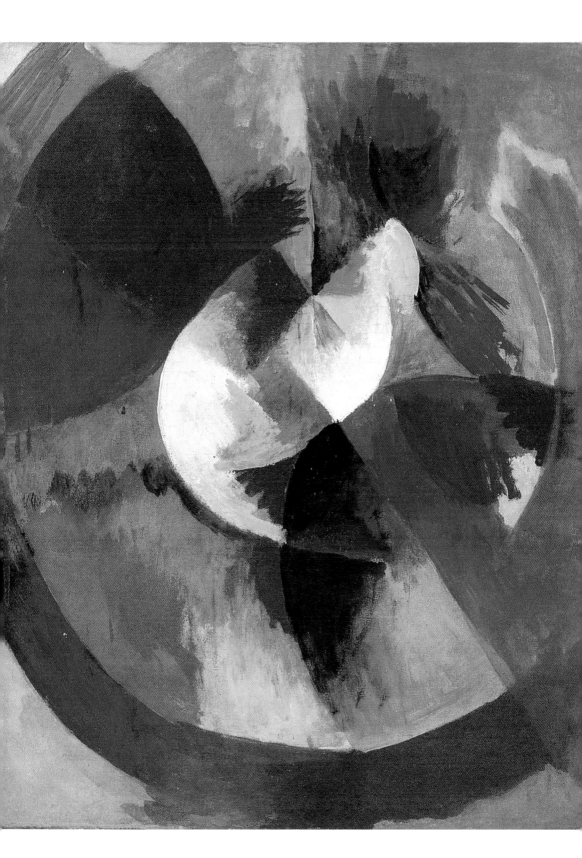

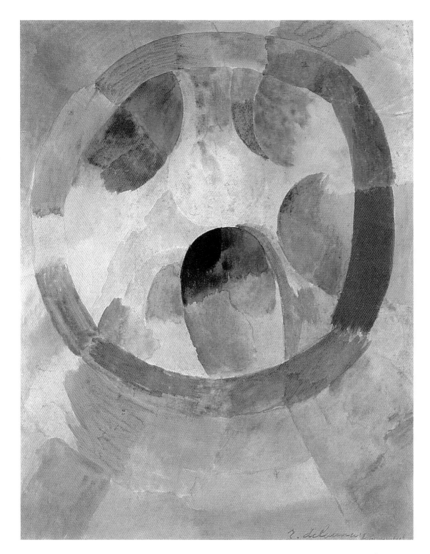

羅勃・德洛涅
迴旋的形　1913年
蛋彩、油彩、畫布
65 × 54cm
伯恩美術館藏

○六年〈圓盤的風景〉已經開啟了這條路。〈圓盤的風景〉藉新印象主義的理論與方法來呈示出以太陽為主體的風景，是有對象的繪畫，而〈迴旋的形Ⅰ〉雖具體觀察太陽光得出結果，反而是德洛涅「無對象的繪畫」，接近純粹物理性的，色彩排除所有心理學與哲學上的內涵，依序排聚著，一種視覺經驗的表層，直接取自躍動的現象世界。

　　桑德拉斯是造訪德洛涅盧孚西安鄉居的友人之一。他敘述德洛涅是如何地觀察光的情狀：「他自己關閉在一個黑房間裡，窗的遮

板是拉下的。在準備好畫布並調好顏料之後，他輕搖遮板把手，讓光一點點地透進全黑的房間，於是他開始畫，研究、解體、分析，在形與色的元素之中而不知自己已投入光譜的分析，他如此工作數月……。」

這種「窗的遮板洞」的方法，達文西的某些論述中就曾提出，且在歌德的「色彩之研論」以及其他關於光的科學研究的文章中都提到。德洛涅一定在魯德的專論裡讀到幾行有關的文字，即便沒有提示他準確的科學方法，也激勵他「觀察」的興味。德洛涅寫說：「一件對我來說不能免除的事，那是直接的觀察，在自然之中光的要素。我並非隨手拿著調色盤就畫……，就如同一般所說的，在主題前畫，但我認為非常重要的一件事，那是觀察色彩的躍動……，總之，我總是看到太陽。」

一位亞美尼亞的畫家喬治‧亞古洛夫也成為盧孚西安鄉居的客人，那年夏天他看德洛涅進行「迴旋的形」的組畫，與德洛涅長談光與色彩對繪畫的問題。亞古洛夫早已具有豐富的色彩學知識，他曾在莫斯科的一個美學協會發表過演說：「由於天宇由太陽帶動，而太陽是光、熱和色彩，因此是色彩主控藝術，如果太陽的色彩造就人，這人的步調、他的聲音、他特有的關於某種感覺或思想的敏銳，那些他繪畫上的色彩就會回溯到他表現官能的泉源，擁抱所有於人之內、人之外的一切。」

德洛涅對亞古洛夫太陽理論的指導，深有所得：第一，關於色彩的力的平衡問題，即是在自然生活中一連串純綷色彩的聯貫；第二，對於「無對象繪畫」的具體詮釋，認為那並不是對物象世界的拒斥，而是捕捉如天體次元的宇宙現象；第三，認識運動中的「迴旋的形」的最終意義，即是在不動的情況中平衡動的情況。

「迴旋的形」的組畫可分為三部分，一組作品表現太陽的光，另一組分析月亮或有最多彩的漫射，最後一組則是在同一構圖中連繫太陽與月亮的光。

圖見97頁 〈迴旋的形，太陽Ⅰ〉由四個相切的圖形所組構，畫在上部的圓接近完整，佔畫的大半部，中心似圓非圓，由黃與橙等色片重疊，像圓在轉動，色片飛離圓心，此轉動的圓心外圍濃淡不一的紅、

橙、黃、綠、藍、褐的色塊，近似欲啟動的風車葉片，更外圍則是各顏色的弓形相互連接，色彩的光能由圓心散佈出來，而由這些弓形圍繞，造成這圓形色光的飽滿與動感。其餘三個圓由淺淡色塊組成的只出現部分，但四個圓相切，因略相交助長畫面的旋動。

現存於巴黎龐畢度藝術文化中心的〈迴旋的形，太陽II〉只出現一個飽滿色感的各顏色組構的圓形，似有其餘圓形相切，然均淡化。第二號太陽色彩的分佈近似第一號，但比第一號富麗光耀許多，而且旋動感遠超過第一號。

〈迴旋的形，太陽III〉此畫太陽飛動起來，圓心扭動成橢圓形，似風車的葉片，離軸飛去，弓形遭挫，圓形近乎解體，圓內圓外色光動為一體。除太陽第一、二、三號，「迴旋的形」另有兩幅，是油畫混合蛋彩而繪，現存於埃森的福克旺美術館的一幅，是此組畫中最炫麗耀眼的畫，可能是由於鮮活的藍與綠和明亮的黃與橙黃之更有力的對比。存於伯恩美術館的第五幅〈迴旋的形〉則律動舒緩下來，色面轉為柔美透明。

由月亮的光引導出的組畫有〈迴旋的形，月亮I〉、〈迴旋的形，月亮II〉與〈迴旋的形，月亮III〉，這些畫中心與周圍圓弧拉為橢圓，色彩清明，莫非是月之非時時圓而漫散的光常清麗給德洛涅的感覺。第三號的橢圓弧分離而變化，增添的半橢圓的色面，如在空中浮游，是三幅中最具韻味的，此畫是用蠟筆畫於畫布上。

兩幅太陽與月亮同時出現的畫〈迴旋的形，太陽，月亮〉（太陽與月亮同時性I），畫左邊是半迴旋形，似乎是太陽與月亮重疊出現，右邊則可說是半輪太陽與半輪月亮的繾綣交輝，而且濃得化不開，是全組畫中最濃麗的一幅，也應是德洛涅畫中最引人的畫作之一。〈迴旋的形，太陽，月亮〉（太陽與月亮同時性II）是德洛涅少有的圓形畫面，左上側應是月亮，右下側則是無數太陽層層交疊發亮與燃燒，這諸多逼近的熾熱太陽與偏離的清涼月亮，以藍綠的天河相隔，圓形畫面中是飽滿輝麗的色與光。

這組「迴旋的形」最後發展出〈太陽，鐵塔，飛機〉的一幅畫。在充滿多色繁複變化的迴旋形之旁，艾菲爾鐵塔又再現，大圓輪也再現，更有雙翼飛機出現空中。德洛涅作「迴旋的形」的組畫原是

羅勃・德洛涅
迴旋的形，太陽I
1913年　100×81cm
德國路德希維，威廉-
哈克美術館藏
（左頁圖）
圖見98頁

圖見99頁

圖見100～102頁

圖見103頁

圖見104頁

圖見106～107頁

藝術家雜誌社　收

100　台北市重慶南路一段147號6樓

6F, No.147, Sec.1, Chung-Ching S. Rd., Taipei, Taiwan, R.O.C.

Artist

姓　　名：　　　　　　　　　　性別：男□ 女□ 年齡：

現在地址：

永久地址：

電　　話：日／　　　　　　　手機／

E-Mail：

在　　學：□ 學歷：　　　　　　　職業：

您是藝術家雜誌：□今訂戶　□曾經訂戶　□零購者　□非讀者

客戶服務專線：**(02)23886715**　E-Mail：**art.books@msa.hinet.net**

藝術家書友卡

感謝您購買本書,這一小張回函卡將建立
您與本社間的橋樑。我們將參考您的意見
,出版更多好書,及提供您最新書訊和優
惠價格的依據,謝謝您填寫此卡並寄回。

1.您買的書名是:

2.您從何處得知本書:

☐藝術家雜誌　☐報章媒體　☐廣告書訊　☐逛書店　☐親友介紹

☐網站介紹　☐讀書會　☐其他

3.購買理由:

☐作者知名度　☐書名吸引　☐實用需要　☐親朋推薦　☐封面吸引

☐其他

4.購買地點: ＿＿＿＿＿＿＿＿＿ 市(縣) ＿＿＿＿＿＿＿＿＿ 書店

☐劃撥　　☐書展　　☐網站線上

5.對本書意見:(請填代號1.滿意 2.尚可 3.再改進,請提供建議)

☐內容　　☐封面　　☐編排　　☐價格　　☐紙張

☐其他建議

6.您希望本社未來出版?(可複選)

☐世界名畫家　☐中國名畫家　☐著名畫派畫論　☐藝術欣賞

☐美術行政　☐建築藝術　☐公共藝術　☐美術設計

☐繪畫技法　☐宗教美術　☐陶瓷藝術　☐文物收藏

☐兒童美育　☐民間藝術　☐文化資產　☐藝術評論

☐文化旅遊

您推薦 ＿＿＿＿＿＿＿＿ 作者 或 ＿＿＿＿＿＿＿ 類書籍

7.您對本社叢書 ☐經常買 ☐初次買 ☐偶而買

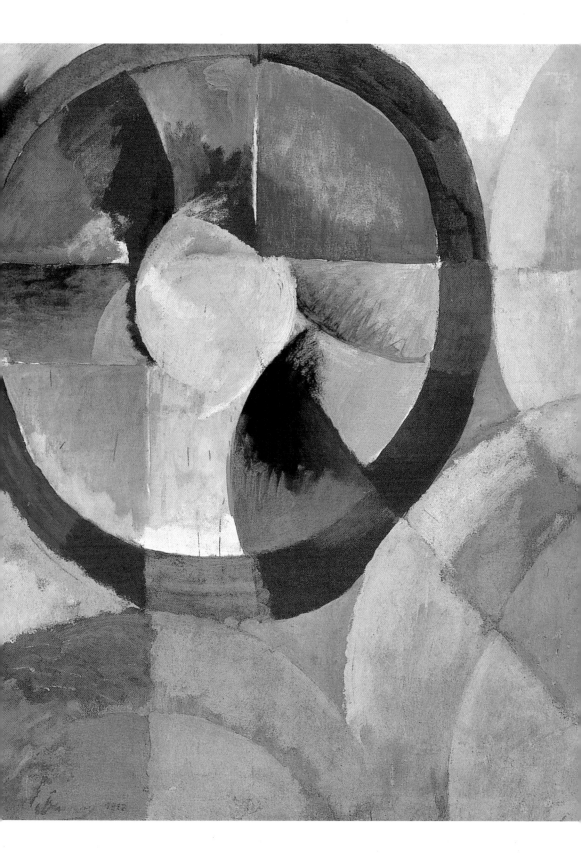

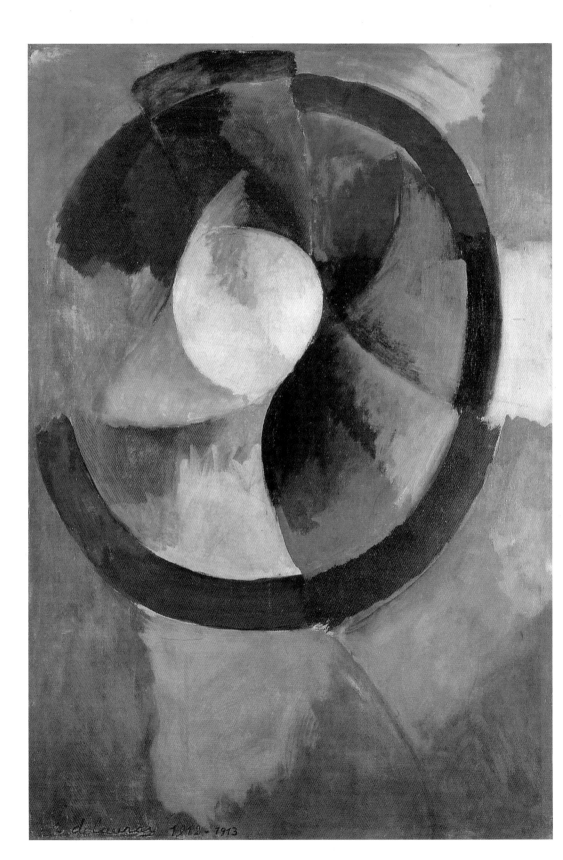

r. delaunay 1912-1913

羅勃・德洛涅
迴旋的形，太陽 II
1913 年　膠彩、畫布
100 × 68.5cm
龐畢度中心國立現代
美術館藏（左頁圖）

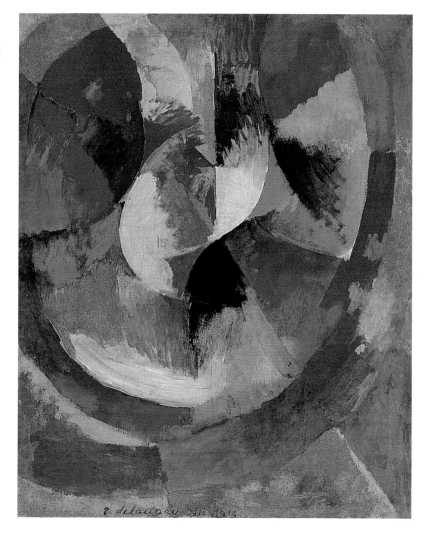

羅勃・德洛涅
迴旋的形，太陽 III
1913 年　油彩畫布
81 × 65cm
伯恩美術館藏

無目的、無對象的，到了最後仍然出現對象，繪畫又有現世物象
了。其實整組畫作，德洛涅欲稱之爲「無目的（無對象）的繪畫」，
但標題幾乎全標上太陽與月亮，這是德洛涅之理論宣告與畫作實踐
上難自圓其說之處。

圖見 105 頁　　　這個時期德洛涅眞正的「無對象的繪畫」倒是〈圓盤〉（第一圓
盤）一畫。那是在盧孚西安逗留臨別的八月，在完成了「迴旋的形」
的組畫後，另一「純粹繪畫」的實驗，也是「同時性繪畫」的另一
實驗。此畫有一個如靶子的形、七個同心圓，一輪輪循序而列，至

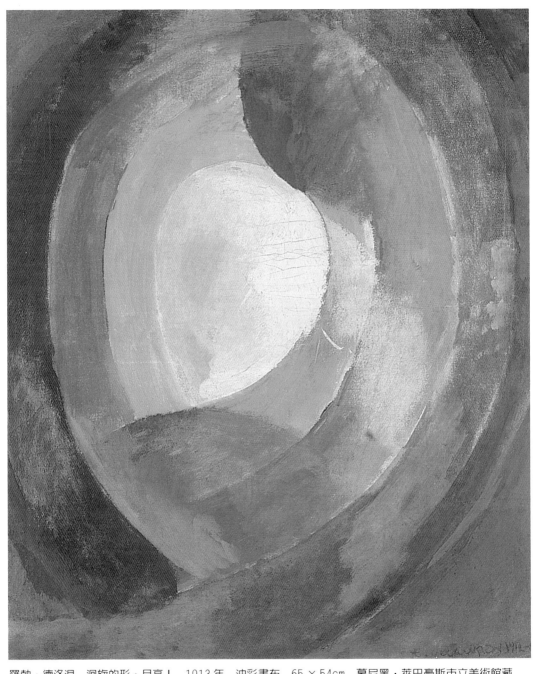

羅勃‧德洛涅　迴旋的形，月亮 I　1913 年　油彩畫布　65 × 54cm　慕尼黑，萊巴豪斯市立美術館藏

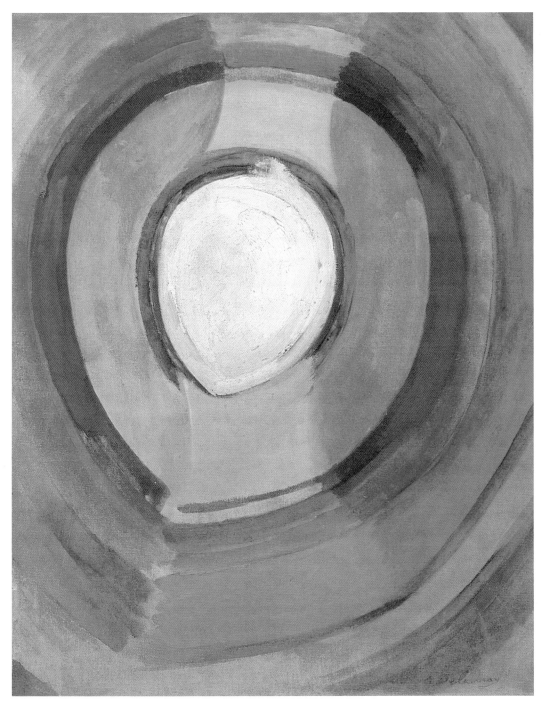

羅勃·德洛涅　迴旋的形，月亮 II　1913 年　油彩畫布　81 × 65cm　波昂美術館藏

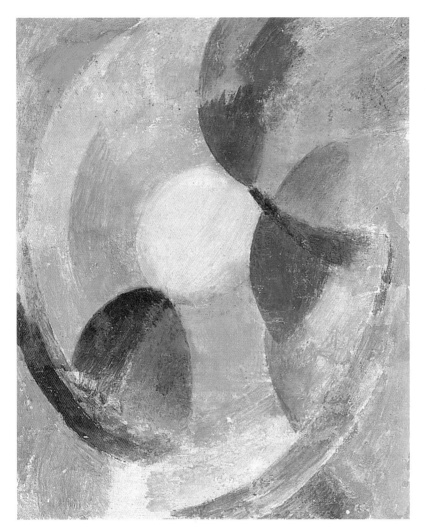

羅勃‧德洛涅
迴旋的形，月亮III
1913 年　蠟彩、畫布
25 × 21cm
科隆，克慕爾欽斯卡
畫廊藏

中心呈出一個圓，整個圓盤由中心點平行垂直劃分，如此中心圓分
為四個扇形，緯線上下是紅與藍之分，經線左右是紅藍的深淺之
分。四個扇形由冷暖、深淺之對比造成中心圓之旋動感，而帶動圓
盤之轉動。「圓盤」無任何日月光輝之暗示，也無任何其他物象之
所指，除四個扇面之外，廿四種色彩，弓形，無一色彩完全相同。
德洛涅在平面的幾何形上造出廿八種不同的色彩，平面的圓因不同
色彩的同時並置而迴旋出運動的圓盤，如魯德利用馬克士威爾的轉
動圓盤所做的視覺混合的實驗。〈圓盤〉直到一九二二年才做第一
次展出，後來被認為是抽象繪畫發展不可忽視的作品，影響力直達

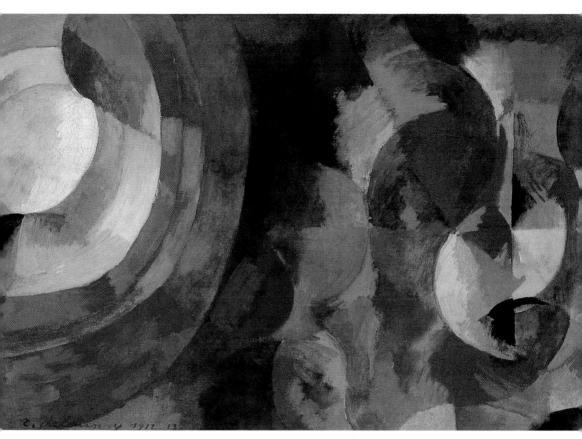

羅勃·德洛涅　迴旋的形，太陽，月亮（太陽與月亮同時性Ⅰ）　1913年　油彩畫布　66×101cm
阿姆斯特丹市立美術館藏

　　美國的肯尼士·諾蘭德（Kenneth Noland）和法蘭克·史帖拉（Frank
Stella）。

　　當然在一九一三年前後，德洛涅不是唯一熱中現代世界及新觀
念表現的人。一群進軍巴黎藝術界的義大利畫家，打著「未來主義」
的口號，以馬里內諦（Marinetti）為首，稱他們是現代繪畫的真正創
新者。他們對「純粹繪畫」、「同時性」的觀念問題，與德洛涅相
左，德洛涅因此捲入一場與未來派中人包曲尼（Boccioni）的激烈筆
戰。德洛涅在此前對未來主義者有相當的好感，自此與他們決裂，
如他所屬的「洗濯船」的立體主義與碧托派的立體主義之分裂。德
洛涅後來也與阿波里奈爾不睦。

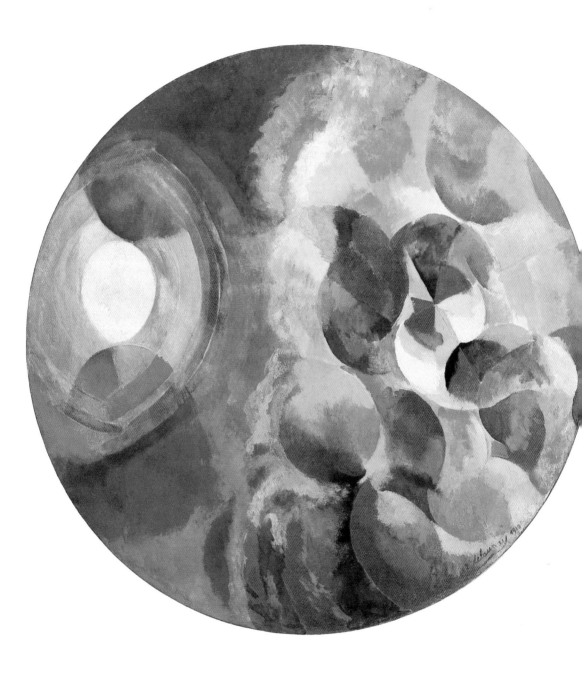

羅勃‧德洛涅　迴旋的形，太陽，月亮（太陽與月亮同時性 II）　1913 年　油彩畫布　直徑 134.5cm
紐約現代美術館藏

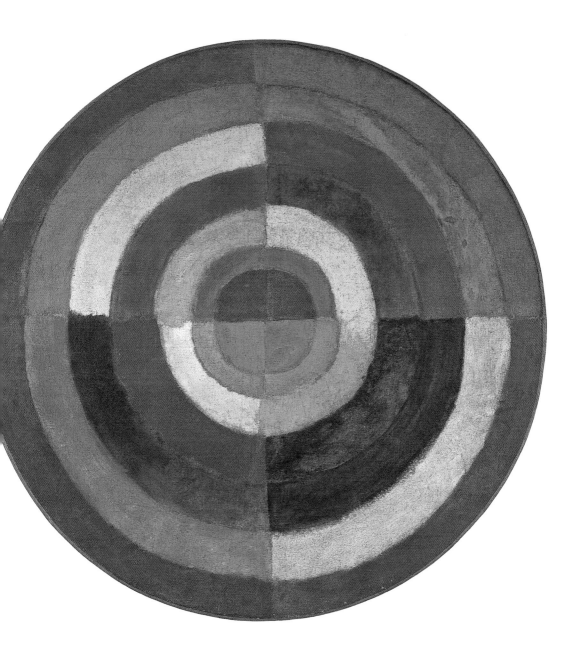

羅勃・德洛涅　圓盤（第一圓盤）　1913 年　油彩畫布　直徑134cm　私人收藏

羅勃・德洛涅　太陽，鐵塔，飛機　1913年　油彩畫布　132×131cm　水牛城，阿布萊諾斯藝術畫廊藏
羅勃・德洛涅　太陽，鐵塔，飛機（局部）　1913年　油彩畫布　132×131cm　水牛城，阿布萊諾斯藝術畫
廊藏（右頁圖）

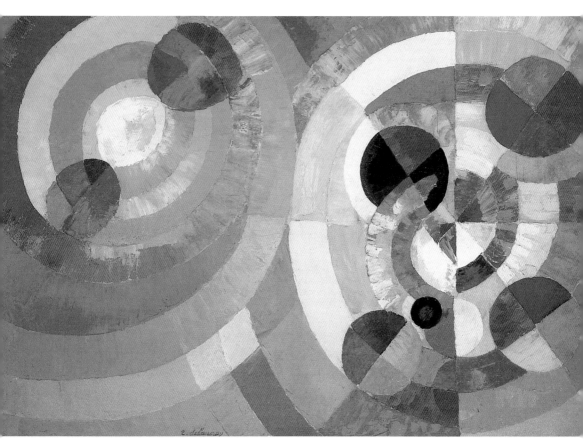

德洛涅　迴旋的形　1930年　油彩畫布　128.9×194.9cm　古根漢美術館藏

「迴旋的形」和「圓盤」運用於女性
與飛行主題

　　「純粹色彩」的「窗」的組畫之後，德洛涅回到主題的描繪，畫「卡爾迪夫球隊」。「純粹繪畫」的「迴旋的形」與「圓盤」之後，德洛涅又拓展現實的主題，他這時注意到與女性形象有關的主題，作了「持陽傘的女子」、「同時性服裝」和「政治悲劇」等組畫。他也注意到飛行成功的劃時代新聞事件，畫了一組「向貝列里歐致敬」。這兩種取自現實的畫題都是運用「迴旋的形」與「圓盤」的圖像之轉化來表現。

羅勃・德洛涅
持陽傘的女子（巴黎仕
女） 1913年
膠彩、紙板
80.5×58.5cm
法國聖-托貝美術館藏

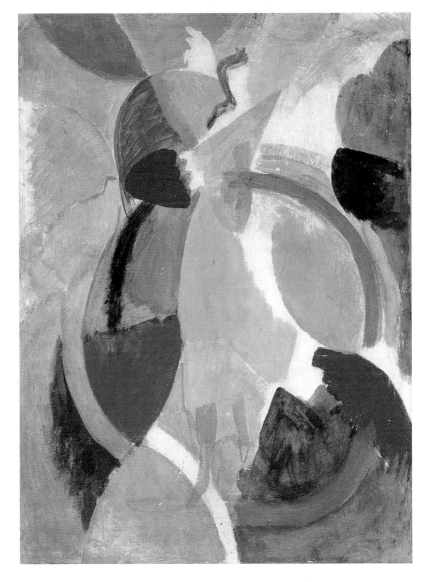

　　索妮亞自一九一○年與羅勃・德洛涅結婚之後，原已從事繪畫
的她，更追隨羅勃進行藝術的探討。除繪畫外，她同時把色彩運用
在插圖、海報、家用品、服飾，甚至書籍的裝裱上。羅勃又回視到
索妮亞的這些作品，特別是當索妮亞用碎布片拼綴色彩繽紛的服裝
穿在自己身上，讓他興起表現新女性時代美的慾望。「持陽傘的女
子」和「同時性服裝」兩組畫就在這種情形下產生。

　　約有三幅的「持陽傘的女子」繪於一九一三年，畫面結構類

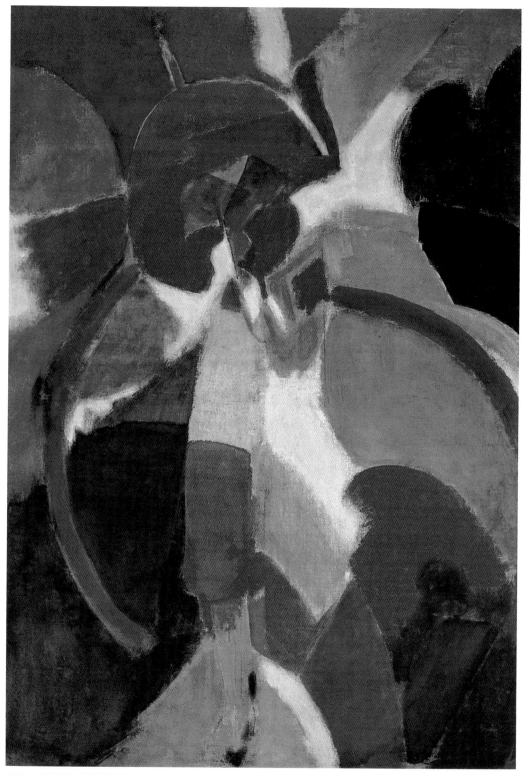

羅勃‧德洛涅　持陽傘的女子（巴黎仕女）　1913 年　油彩畫布　122×85.5cm　馬德里泰森美術館藏

羅勃‧德洛涅
同時性服裝　1913年
油彩、紙板
28.5×21.5cm
科隆，克慕爾欽斯卡畫廊藏

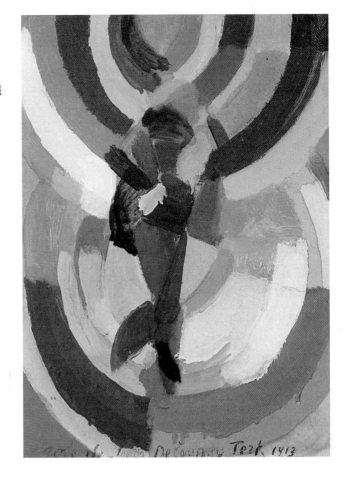

似，如現存於法國南部聖－托貝美術館和存於一馬德里美術館的兩
幅，都是畫一女子持陽傘側身出現畫中，女子似以手轉動陽傘，自
左往右行過畫面。陽傘的形即是〈迴旋的形〉中的圓形，女子身上
的色彩一如「迴旋的形」組畫中月亮與太陽的色澤，一顯明光一炫
熾熱。「迴旋的形」組畫中的形與色在「持陽傘的女子」上作了巧
妙的變調。

圖見112頁　　　「同時性服裝」兩幅畫，在羅勃的編年上為一九一四年，但其中
一畫的下緣卻寫著「索妮亞‧德洛涅‧特克的服裝，一九一三」，
這兩幅畫同繪索妮亞著色彩同時對比的服裝，立於上下交疊的兩個
圓盤之前，兩畫的兩個圓盤都比〈圓盤〉一畫中的自由鬆放，且色
彩鮮亮，與索妮亞身上的多彩相照，畫面活潑燦爛。

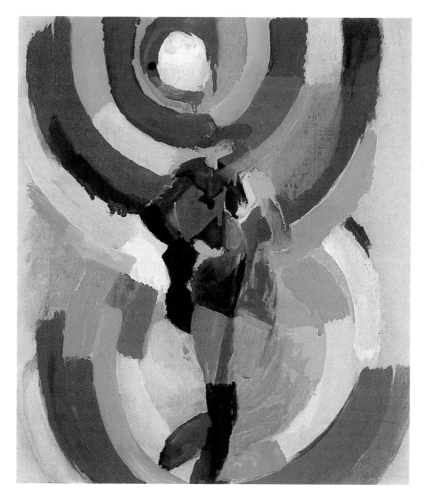

羅勃·德洛涅
同時性服裝　1914 年
油彩、紙、紙板
30 × 26.5cm
德國必勒費爾德
美術館藏

　　「政治悲劇」有兩幅，畫一次大戰動員前在巴黎發生的政治緋聞。一九一四年三月十六日，當時法國財政部長的妻子被《費加洛》報的社長卡斯同·卡爾麥特一槍擊斃，造成轟動的社會新聞。德洛涅把〈圓盤〉一畫變調，滿置畫面，左右舞動著一男一女，呈現了這個悲劇。

　　貝列里歐一九〇九年成功飛越英法海峽，在法國成了風雲人物，他的飛機公司繼續做人類征服天空的科技發展，贏得法國人的景仰。德洛涅一九一四年二月完成了一幅宏大的〈向貝列里歐致敬〉的畫，展於該年的獨立沙龍。德洛涅邀請這位飛行員、飛機工程師兼航空企業家到畫室來觀看這幅作品，三月時他收到貝列里歐公司 圖見 116 頁

ROBERT DELAUNAY

羅勃‧德洛涅　政治悲劇　1914年　油彩、拼貼、紙板　88.7×67.3cm　華盛頓國立美術館藏

羅勃・德洛涅
向貝列里歐致敬
1914 年　油彩畫布
46.7 × 46.5cm
法國格倫諾柏美術館藏

的回信，稱貝列里歐有可能造訪德洛涅的畫室，但此時該畫已經掛在大皇宮的展覽場上了。

　　德洛涅先作了一些草圖，總共以此主題繪了主要的兩幅油畫，還有五幅練習（兩件油畫、一件水彩和兩件紙上鉛筆畫），現存於法國中南部格倫諾柏的小型油畫，已爲最後的大作品做了全部的準備，所有圖像的細節、彩色的迴旋的形與圓盤佈滿畫面的大部分，單翼飛機、雙翼飛機、螺旋槳，艾菲爾鐵塔和大圓輪等，還有穿梭其間的人，藍衣的、黑衣的，舞動著、拉扯著，或行走或觀看，只是這些畫中的人在最後的大畫中幾乎全沒有出現。

　　最後的〈向貝列里歐致敬〉中人物消失了，也許畫家有意把空間留給光。前一幅可解釋爲巴黎人或飛機場工人慶祝飛行成功的歡欣場面，而後一幅更要呈現純粹飛機飛行的美，螺旋槳轉動出色彩與光，且同時穿過色彩、穿過光。德洛涅之迴旋的形與圓盤，沒有

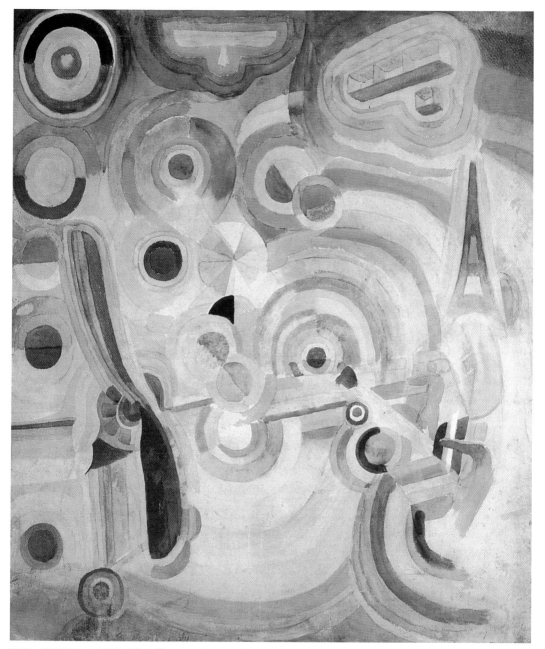

羅勃‧德洛涅　向貝列里歐致敬　1914年　水彩‧紙　78×67cm　巴黎市立現代美術館藏

　　再比與螺旋槳結合更恰當了。迴旋的形不再單純表現太陽或月亮的
色彩與光，圓盤也不再單純地呈現抽象的色和光，而是飛機飛行過
所引起的光與色的呼嘯與回響。

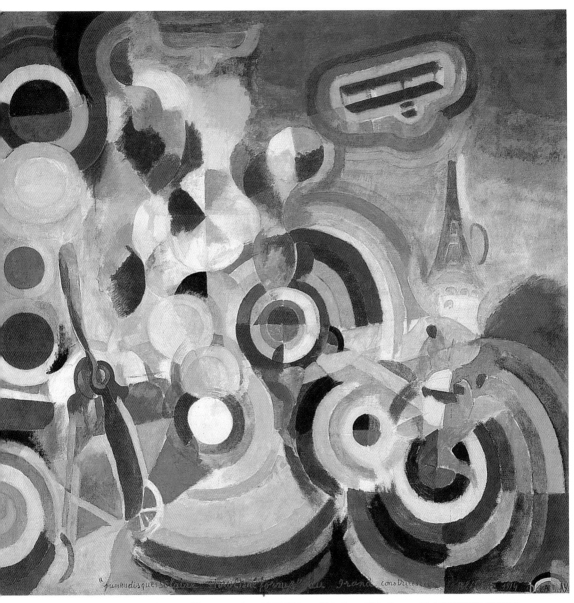

羅勃・德洛涅　向貝列里歐致敬　1914 年　油彩畫布　250.5 × 251.5cm　瑞士巴塞爾美術館藏

羅勃・德洛涅　向貝列里歐致敬（局部）　1914 年　油彩畫布　250.5 × 251.5cm　瑞士巴塞爾美術館藏
（右頁圖）

葡萄牙時期的繪畫

　　一九一四年八月，德洛涅帶著妻子，由母親相伴至西班牙邊境芳塔拉比旅行。一次大戰爆發，一家人就逗留在伊比利半島，六年之後才回法國。他們由芳塔拉比到馬德里小住時日，再轉到葡萄牙北部維拉・都・孔德住了幾個月，又轉回西班牙維哥、巴塞隆納，最後落足馬德里。

　　在維拉・都・孔德，德洛涅夫婦與葡萄牙畫家埃杜阿都・維亞那（Eduardo Vianna）和美國友人山姆・哈帕（Sam Halpert）共居一處。德洛涅夫婦著迷於這個地方豐富的自然與文化特色。「這個地方，你一來就會感到如夢的氣氛，一種舒緩的情調。斑斕色彩強裂的對比、女子的衣服、炫亮的披肩，西瓜可口、發亮得翠綠，各式的形與色，女子們在如山的南瓜果蔬前消失，仙境般的市場，在陽光之下。」

　　這樣多彩的風土人情提示德洛涅可以再運用迴旋的形與色，再繪出同時性色彩所能表現的畫面。留居維拉・都・孔德的期間，德洛涅畫了多幅靜物與人物的油畫。

　　一九一五年畫的〈葡萄牙靜物〉，德洛涅從自然描繪入手，多色餐巾的餐桌上，碟、盤、杯、瓶、瓜果、花束陳滿，並沒有特殊的迴旋的形，但「迴旋的形」組畫中的色彩再現，富麗、溫暖、炫亮。一九一六年的〈葡萄牙靜物〉則物象的形簡約，只留三兩個水果及盤碟的模樣，其餘均化爲迴旋的形，雖靜物趨抽象化，畫面給人的感覺還是典型的伊比利半島的色彩。陽光照入室內，果物碟盆琳琅滿目。

　　〈閱讀的裸身女子〉中長髮如燦爛黃金的裸身女子，著黑襪、黑高跟拖鞋，坐於彩椅彩桌間閱讀，

羅勃・德洛涅
葡萄牙靜物
1915年　膠彩、畫布
85 × 108cm
法國蒙帕利耶，法柏爾美術館藏

118

羅勃・德洛涅　閱讀的裸身女子　1915 年　油彩畫布　140 × 142cm　龐畢度中心國立現代美術館藏

橙橘亮麗的桌巾上一本書，書邊一面鏡，女子在閱讀或照鏡？鏡後
金髮之上，七色彩虹，五色圓盤太陽和淡紫的月亮齊登於天，在這
幅題材傳統的繪畫上，德洛涅賦予靜物華彩，結繫原創的圓盤與迴
旋的形與色，燦放出伊比利的豔麗。

羅勃·德洛涅　高大的葡萄牙女子　1916 年　蠟彩、畫布　180 × 205cm　科隆私人收藏

　　〈高大的葡萄牙女子〉中肥厚花葉的仙人掌科植物，迎對紅裙綠
兜花披肩民俗裝飾的女子，二者間斑斕的圓盤與迴旋的形滋生，充
斥空間至大迴形的地面，女子身後亦是淡化的迴旋形，全畫橙紅與
藍綠，滾動的對比與環生，豐燦的生命之光旋繞。

　　另一幅〈高大的葡萄牙女子〉（或名〈倒水的女子〉），此畫民
俗風味重於繪畫抽象美的趣味，有葡萄牙人喜愛的黑底印花與紅底
彩邊桌巾，桌上散著剖開的西瓜與小迴旋形的果類，彩線藍衣女子

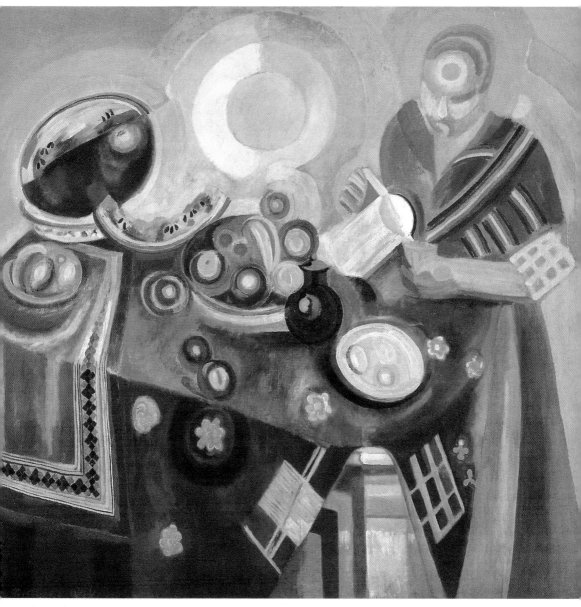

羅勃・德洛涅　高大的葡萄牙女子（倒水的女子）　1916 年　油彩、蠟彩、畫布　140×150cm
龐畢度中心國立現代美術館藏

執白壺倒水，額上一迴旋形與身側頭邊的大迴旋形相比照，德洛涅
不忘其造形標誌。

　　在葡萄牙期間，索妮亞也奮力創作，他們共同再談論色彩光波
的問題。索妮亞寫下：「由謝弗勒科學方法所發現的，並經過他色

彩的實際驗證所得的法
則，由我和羅勃在自然
中觀察到了。在西班牙
和葡萄牙，那裡光的照
射較純粹、較少霧氣籠
罩。這種光的質地讓我
們比謝弗勒走得更遠，
除了建立在對比上的和

諧之外，我們更找到不和諧，即是說，由於某冷色與暖色的鄰近所
激起的較大色彩散射的快速震盪。」

　　德洛涅夫婦由葡萄牙轉居西班牙，幾年中正好戴亞基列夫的俄
國芭蕾舞團到馬德里駐演，德洛涅夫婦參與舞台與服裝設計工作，
特別是索妮亞表現極多。在馬德里，索妮亞經營一家服飾商店，因
俄國革命之後，索妮亞不再得到烏克蘭家中的接濟。在馬德里期
間，德洛涅倒是創作不多。

回巴黎後的友人畫像

　　居留伊比利半島六年之後，德洛涅夫婦回到巴黎，在馬勒澤勃
大道十九號住了下來。他們的家很快成為前衛文藝圈，如達達主義
和超現實主義人士聚會的地方。此時阿波里奈爾已於一九一八年過
逝，達達主義者特里斯坦·查拉（Tristan Tzara）成為新朋友圈的支
柱。來往德洛涅家相聚的還有路易·阿哈貢、安德烈·布魯東、約
瑟夫·德泰以和瓊·高克多、菲利普·蘇波爾等超現實諸君。德洛
涅順便為友人作畫像，有的只作素描，有的畫油畫，精彩的有〈菲
利普·蘇波爾畫像〉與〈特里斯坦·查拉畫像〉。

　　一九二二年德洛涅回巴黎不久，很想再現他十年前畫的艾菲爾
鐵塔的造形，就在為詩人朋友菲利普·蘇波爾寫像時一併繪入畫
中。巴黎公寓鏤花鐵欄杆的窗內，詩人立於鐵塔在望的窗前，雙手
插入優雅套服的口袋中，頭略低沉思。德洛涅回到巴黎一反伊比利
半島的鮮亮色彩，蘇波爾畫像呈褐灰調，感覺低沉，可說是德洛涅

圖見125頁

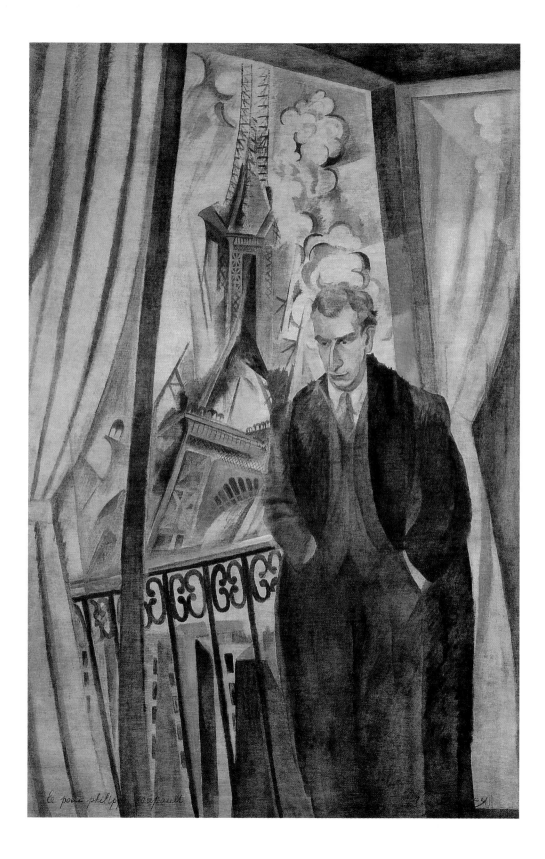

le poète philippe soupault

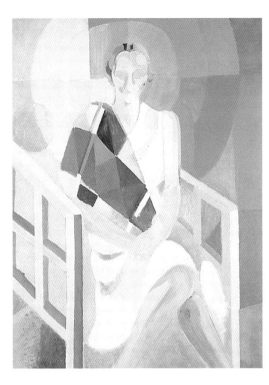

羅勃・德洛涅
漢姆夫人的油畫練習
1925 年　油彩畫布
130 × 97cm
龐畢度中心國立現代
美術館藏

最深沉的作品。

　　一九二三年給特里斯坦・查拉畫像，德洛涅用了傳統的表現法，查拉著深藍外套，雙手交前而坐，頸間繞一索妮亞設計的圍巾，一條「同時性色彩」的圍巾，如此這位達達畫家有了時代感覺。

　　特里斯坦・查拉特別欣賞索妮亞運用同時性理論於服飾上，邀請索妮亞爲他的達達主義戲劇「氣體的心」作服裝設計，這齣戲劇演出後激起布魯東與查拉的強烈爭執，造成以查拉帶頭的達達主義與布魯東爲首的超現實主義的斷然決裂。然而這次服裝設計的成功，卻鼓勵了索妮亞繼在馬德里之後，協同服裝設計師賈克・漢姆重新開張一家服飾公司。羅勃一向有興趣於索妮亞所設計的服飾，也就畫起穿著同時性服裝的巴黎仕女。

　　德洛涅一九二三年畫了〈蒙岱夫人的畫像〉，蒙岱夫人是巴黎時裝界的知名仕女，德洛涅畫她穿戴索妮亞式的服飾，她一手按於胸前，一手插於腰腹間，靠立於一張玻璃面的桌前，如〈菲利普・蘇波爾的畫像〉，德洛涅仍把艾菲爾鐵塔的圖像置於畫中，然非爲一實際窗景，而是以懸掛於壁上的一幅畫中出現。　圖見126頁

　　德洛涅也請賈克・漢姆的夫人爲模特兒繪作了二十餘幅練習與油畫，也運用了同時性的手法。一九二五年的一幅〈漢姆夫人的油畫練習〉構圖頗爲奇雅。漢姆夫人著白色輕簡服裝坐於兩木欄之間，手抱著可能是網球拍的套子，等著上場打球的樣子。全畫色調清朗柔和，白、淡藍與淺橙黃調同時性對比。網球拍套是索妮亞同

羅勃・德洛涅
特里斯坦・查拉畫像
1923 年　油彩、紙板
105.3 × 75cm
巴黎私人收藏
（右頁圖）

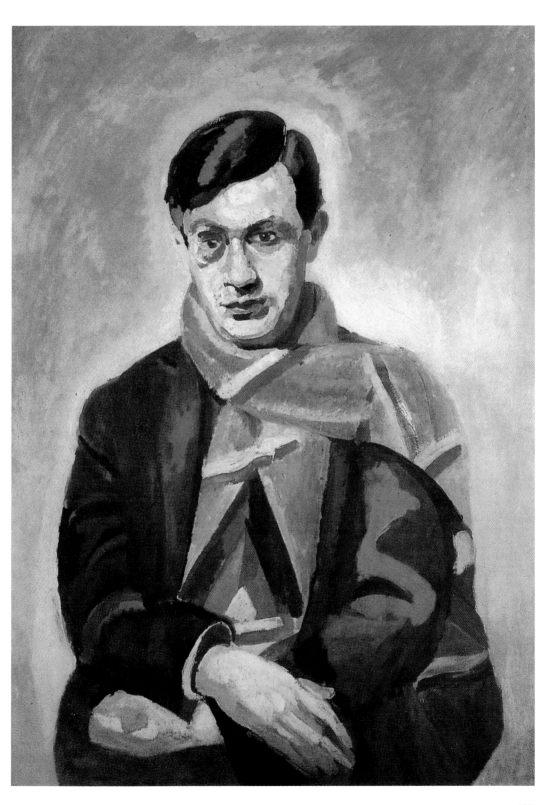

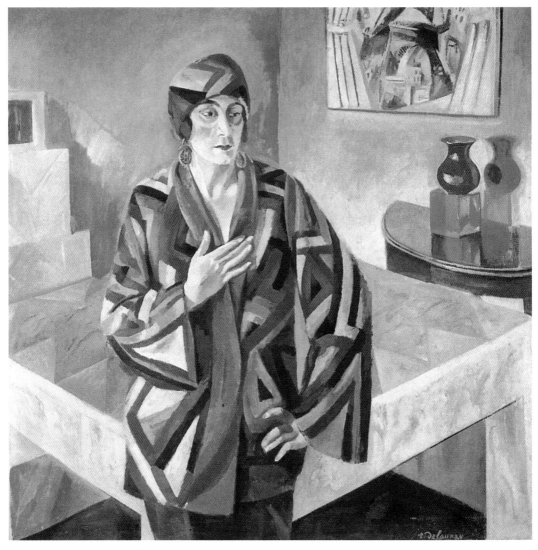

羅勃・德洛涅　蒙岱夫人的畫像　1923年　油彩畫布　123.5×124cm　巴黎私人收藏

時性色面的構成，背景則是德洛涅一再愛用的圓盤。二者非多色的
同時性出現，而是深淺色階的同時性出現。

延續戰前圖像的幾幅繪畫

　　索妮亞投入服裝工作，羅勃也提供了各種點子。自伊比利半島

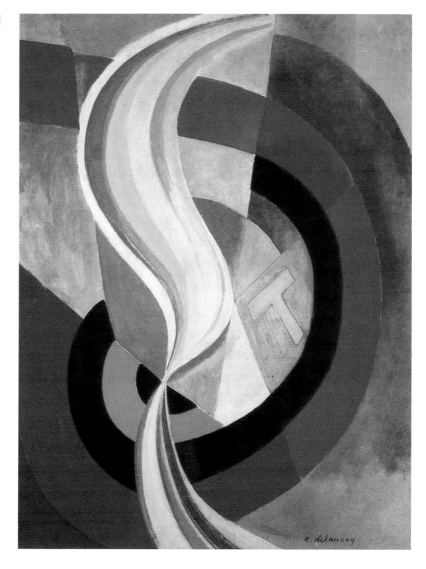

羅勃·德洛涅　螺旋槳
1923 年　油彩畫布
100 × 81cm
德國路德希維，威廉－
哈克美術館藏

圖見 129 頁

圖見 128 頁

　　回巴黎至一九三○年，德洛涅除了畫友人的畫像外，繪有幾幅延續
戰前圖像的畫，如一九二二年的〈小豬旋轉圈〉、一九二三年的〈螺
旋槳〉和一九二六年的〈艾菲爾鐵塔〉等矚目的作品。

　　德洛涅一向喜歡運動。動力的題材，他畫有「卡爾迪夫球
隊」、貝列里歐飛行，在畫中還有巴黎大圓輪、單翼飛機、雙翼飛
機、螺旋槳等圖像。〈小豬旋轉圈〉則是在地面，繪孩子們玩著旋

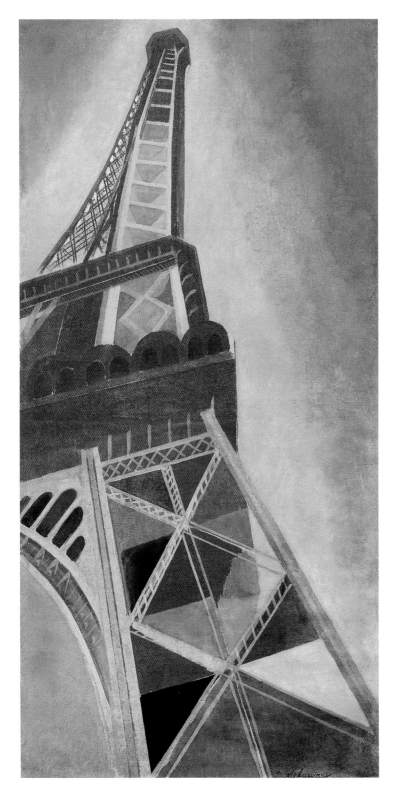

羅勃・德洛涅
艾菲爾鐵塔　1926 年
油彩畫布　169 × 86cm
龐畢度中心國立現代
美術館藏

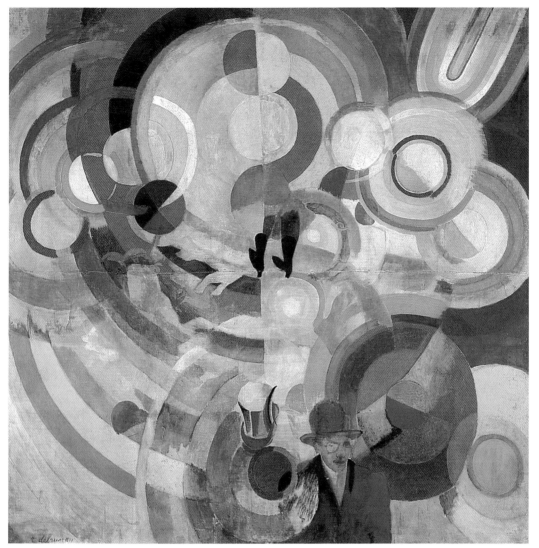

羅勃‧德洛涅　小豬旋轉圈　1922年　油彩畫布　248×254cm　龐畢度中心國立現代美術館藏

轉的遊戲，座椅通常是木馬的造形，而這個旋轉圈用的是小豬形
象，故名「小豬旋轉圈」。德洛涅藉旋轉圈又再現了他「迴旋的
形」，這歡樂的題材更激發他將「迴旋的形」繁複衍生，色彩更炫
麗光燦。他把好友查拉帶進了畫，讓他著藍色套服、禮帽、戴單片
眼鏡，藉詩人的顯現暗喻孩童遊戲的詩趣。

圖見127頁　　　〈螺旋槳〉是德洛涅創作以來極優美的畫作。畫面只簡單地有底

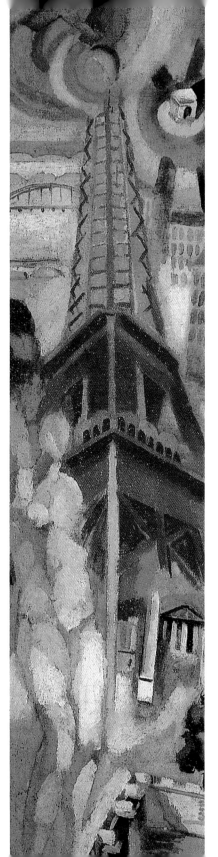

層的迴旋的形，上方近中央重疊一不等邊的四邊形，四邊形上一抹螺旋槳的色彩扭動而下，至迴旋形的中心，接連另一抹螺旋槳色形溜滑下來，中央近左一淺藍弧面，上面鮮亮黃色的一個T字，是好友詩人特里斯坦‧查拉的代號。此作之美在於以紫色調爲主的螺旋形之彎曲度，非正圓圈之旋法，而是如螺殼紋般地旋轉，紫色原已高貴，螺殼紋之繞轉又令其旋出嫵媚。螺旋槳的彎曲感也美妙異常，以橙黃爲主，加以白，讓螺旋槳發出旋動的光，上方有一抹碧綠，下方有紅、紫，更增螺旋槳亮麗明媚。而此橙色調爲主的螺旋槳又與紫色調爲主的螺旋形相對比、相照應。全畫充滿色彩、造形相交的美。

　　德洛涅又以艾菲爾鐵塔爲題作了幾幅畫，其中一九二六年大尺幅的〈艾菲爾鐵塔〉最突出。此畫橙與藍的對照使畫面鮮亮，但不足以令人驚奇。不尋常處在於鐵塔的透視，塔身折爲數段後層疊，更增其高聳之姿，然鐵塔令人親近欲往上攀爬，似乎一朝達於塔頂，頭手可及天庭。

圖見128頁

羅勃‧德洛涅
艾菲爾鐵塔　1925年
131×318cm
安納柏格收藏

一九二五年巴黎舉行國際裝飾藝術大展，德洛涅得到一個裝飾大使館廳堂的機會。這個廳堂由極有現代思想的建築師羅勃‧馬葉‧史提芬斯所設計。德洛涅與勒澤同時應邀製作壁畫。他畫了一屏〈巴黎城市，女子與鐵塔〉，藝術家喜用的題材，配置以同時性色彩的圓盤。此壁畫受到大使館官員的非難，令其拆除，勒澤的壁畫也同遭此命數，後經德洛涅帶領諸多現代主義者抗爭才暫免於此難，不過終究還是不能保留。

索妮亞與羅勃以同時性的觀念進入了各種裝飾設計工作，如雪鐵龍汽車實身，電影「暈旋」與「巴黎小傢伙」的幕後工作。索妮亞設計服裝與家具的外形、顏色，羅勃在佈景的牆上懸掛其畫作。索尼亞和羅勃這時期也受邀作芭蕾舞劇之舞台服裝設計及其壁畫製作，最終雖未能付諸實現，但他們在這方面的嘗試與努力不可忽視。

索妮亞並未能大展其同時性服裝的事業，一九二九年在世界經濟危機下無法支撐，結束營業。幸而也因此索妮亞和羅勃又回到純粹繪畫的領域。

最後十年的工作

德洛涅再回頭從事油畫創作，此後的數年中他喜以「韻律」一詞來命名他的新畫。這些畫中，以一九三〇年的〈韻律，生之歡愉〉、一九三三年的〈無終止的韻律〉最能代表。

圖見 132 頁

圖見 133 頁

德洛涅重拾油畫筆，再感生命歡愉無比，〈韻律，生之歡愉〉就是此時心境的顯示。仍是「迴旋的形」的組構，而這是以純粹迴旋的形來呈現形與色彩的韻律，完全摒除任何具象的示意，讓音樂性取代一切。大大小小迴旋的形如花一般地開放，如大小銅管號一般地吹響，但是人們不要想到花、不要想到銅號，應該看到的是由小到大的圓圈是如何地排列，圓圈的色彩是如何強烈地對比，發出燦亮的聲響，響動出生命的歡愉。馬諦斯曾作〈生之喜悅〉的繪畫，德洛涅此畫足以與之匹敵。

三長條〈無終止的韻律〉是德洛涅未曾有的新嘗試。他以中軸

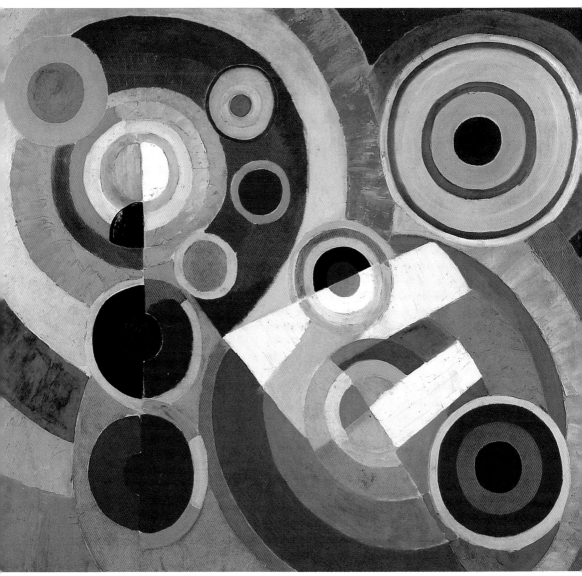

羅勃・德洛涅　韻律，生之歡愉　1930 年　油彩畫布　200 × 228cm　龐畢度中心國立現代美術館藏

線中分各色的圓圈，圓形、弧形，又以同色或對比色的巧妙摒接，
串聯出似在不停轉動的色彩面，上下綿延無有終止。這三幅畫，過
去德洛涅畫幅中不多用的黑色在此最具強烈的帶動力，唯其中已有
冷與暖色、明與暗色之對照，是黑色使這些色塊更失均衡，而引起
動感。第二幅中用了一片極明亮的純白，亦是德洛涅過去少有的。

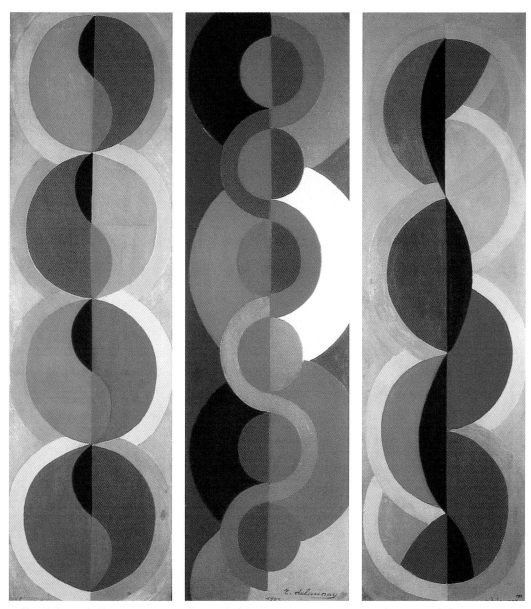

羅勃・德洛涅　無終止的韻律　1933年　油彩畫布　150×45cm×3　巴黎路易・卡瑞畫廊

　　由於這組畫，德洛涅向著幾何抽象靠近，成爲巴黎抽象繪畫的先驅。

　　立體主義畫家兼評論家阿伯特・格列茲（Albert Gleizes）在一九三〇年的一些演講中，把德洛涅的純粹繪畫視爲當時藝術演化的

羅勃·德洛涅　黑色浮凸與形色圓圈　1930～32 年
油彩、瓷漆、石灰、沙、膠合板　46 × 38cm
巴黎私人收藏

羅勃·德洛涅　浮凸面韻律　1933 年
水泥、軟木、油彩、畫布　100 × 80.5cm
龐畢度中心國立現代美術館藏

重要發展，給予德洛涅很大的鼓勵，在同時德洛涅的一些朋友如阿
伯特·馬涅里（Alberts Magnelli）、奧古斯特·厄班（Auguste
Herbin）、蒙德利安、索非·陶貝—阿爾普（Sophie Täuber-Arp）、
戴奧·梵·都也斯布格（Théo Van Doesburg）共組畫會，散佈幾何
抽象理論並舉行展覽。而德洛涅夫婦也參加巴黎現代藝術家聯盟，
又與德國包浩斯和德國工作聯盟時常聯繫。如此，德洛涅與抽象主
義關係密切。

　　直到這個時候，德洛涅在繪畫材質的運用上，差不多拘泥於傳
統繪畫的技巧運作。由於抽象藝術的環境，或由於索妮亞在裝飾藝
術上的經驗給他的提示，他投入一個嶄新的繪畫素材的探討。他用
酪蛋白與研碎的木栓粉、木屑或不同顏色的沙，混合油料和膠塗抹
於畫布、木板或牆壁上，有時他也用當時極少而後來也不多用的漆

羅勃・德洛涅
青銅浮凸面 I
1936/37年　青銅
130×96cm
龐畢度中心國立現代
美術館藏

光石和某種醋酸纖維素。三幅名為「浮凸面」的作品便是這類的嘗試。

一九三○至一九三二年的〈黑色浮凸與形色圓圈〉，是在材質不平的黑色浮凸面的對角線上，繪置平分的兩個大圓圈與三個小圓圈，這些圓圈像霓虹燈管發出透明又幽隱的螢光，可能是德洛涅畫來配合他與索妮亞參加「照明沙龍」，以螢光管和彩色燈組構的物件。一九三三年的〈浮凸面韻律〉是三個圓盤或迴旋的形重疊於直立的橢圓蛋形上，底色是浮凸的白色面，圓盤則以黃橙為止，佐以藍調為對比。巧妙處在於左側下三個「迴旋的形」的重疊，將曲線打為整齊多排的色點，並且在三個圓盤上置以不同斜向的直徑線，造成畫面的變化之美。另一幅〈青銅浮凸面 I 〉，一反德洛涅慣用的色感，在有如古銅的面上，兩個迴旋的形相切，畫幅的對角線斜穿而過，很有古雅之美。

這些年，德洛涅夫婦參加多椿大廳堂的佈置與壁畫工作。一九三○年德洛涅把「迴旋的形」的畫轉繪於維亞醫生的大客廳的牆面。一九三三年把〈巴黎城市：優雅三女神〉置於庫特洛夫婦的家中。在「照明沙龍」所展出的燈管物件與畫，轉為裝飾建築師奧勃列的週末家居。兩年之後奧勃列與另一建築師馬葉・史提芬斯商請德洛涅夫婦主導他們總設計的一九三五年巴黎世界博覽會的兩個大展廳：航空宮與鐵路宮的裝飾。德洛涅夫婦十分興奮地開始工作，由五十位畫家共同參與，其中有阿伯特・格列茲、利奧泊・許瓦吉、賈克・威庸、羅傑・畢錫爾和瓊・克羅提等人。他們共同實現一個結合繪畫與建築的烏托邦式的夢。

羅勃·德洛涅　螺旋槳與旋律　約1937年　水粉彩、紙、畫布　72×82cm　龐畢度中心國立現代美術館藏

羅勃·德洛涅
空氣、鐵、水（草圖）
1936年　鉛筆、紙
23.7×31cm
龐畢度中心國立現代
美術館藏

　　在航空宮，德洛涅構思了一個以醋酸纖維式為質材的大圓頂，高廿五公尺、寬卅六公尺，在大廳裡面，彩色的金屬圓圈在空中或在高懸的走道上浮動，象徵著征服天空的航空世界之能量與速度。他作了一幅草圖〈螺旋槳與旋律〉，這幅畫中「迴旋的形」由平面轉而立體，似乎是德洛涅繪畫的新契機。在鐵路宮，德洛涅作了一巨幅壁畫，他將新世界的現代主題與純粹色彩做同時性的綜合。他作了一件〈空氣、鐵、水〉草圖，裡面有鐵塔、巴黎聖心堂、巴黎建築、優雅三女神的形象，以及各式同時性的「迴旋的形」與「圓

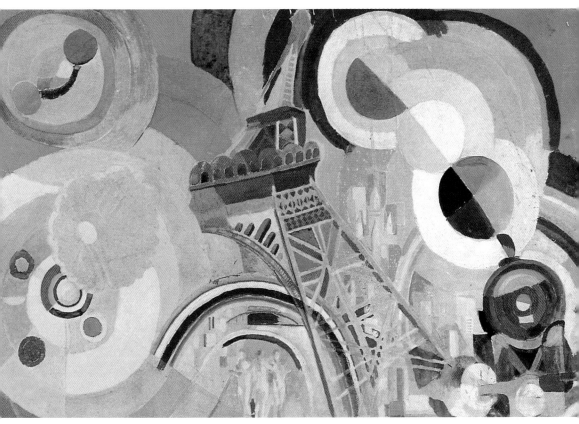

羅勃‧德洛涅　空氣、鐵、水　1936年　水粉彩、紙、膠合板　47×74.5cm　巴黎私人收藏

盤」。我們還能看到另一屏以木架或紙板架支撐、分成四面的草圖，有多彩多色的時鐘、機械的齒輪、各式大小「迴旋的形」與「圓盤」，以及其他的幾何造形，充滿現代世界的機件與幾何的美。

圖見139頁

圖見138頁

索妮亞爲航空宮作了三大幅壁畫的草圖〈螺旋槳、飛機馬達和駕駛盤〉，爲鐵路宮的一壁作〈旅行遠方〉的草圖（由畫家布魯撒爾、埃斯特夫和左貝爾共同繪製出225公尺的長畫）。在鐵路宮，索妮亞另作了〈葡萄牙〉一巨幅壁畫的草圖。索妮亞的此項工作贏得了博覽會的金質獎。

德洛涅夫婦在巴黎世界博覽會航空宮與鐵路宮的裝飾壁畫的成功，家中再度成爲巴黎青年藝術家每週四前來聚會的場所，大家爭相前來探詢純粹繪畫的問題。

索妮亞・德洛涅　旅行遠方　1937年　水粉彩、紙　34×92cm　龐畢度中心國立現代美術館藏

羅勃・德洛涅　鐵路宮壁畫模型　1937年　油彩、沙、塑膠　107×202cm　龐畢度中心國立現代美術館藏

索妮亞・德洛涅　螺旋槳、飛機馬達和駕駛盤（三草圖）　1936年　水粉彩、紙　24×56cm×3
巴黎私人收藏（右頁圖）

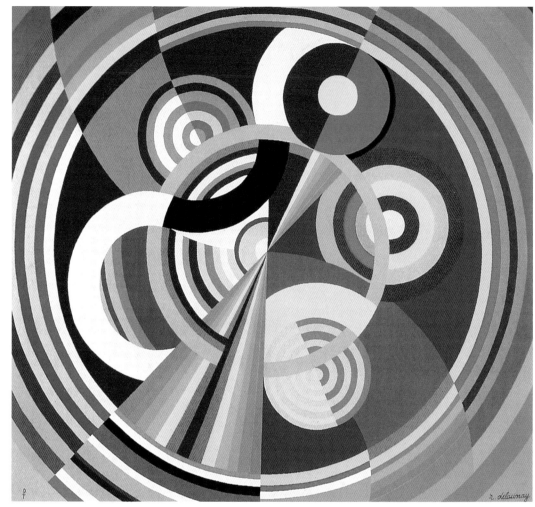

羅勃‧德洛涅　韻律 I　1938 年　油彩畫布　529 × 592cm　龐畢度中心國立現代美術館藏

　　不久德洛涅夫婦受邀參加一九三八年的杜勒里沙龍展，羅勃在
作了幾張粉彩草圖之後，畫了三幅名為「韻律」一號、二號、三號
的中型油畫，以陪襯索妮亞以及其他畫家如格列茲、威庸和洛特的
巨型壁畫。在三幅〈韻律〉的畫中，德洛涅再次表現出他對色彩構
圖的能力，各種色彩的圓、圓環、弧形互為交錯、互相貫穿，控制
完美。這是德洛涅最後也是最完整嚴謹的幾何抽象。
　　一九三九至一九四一年，德洛涅罹患了癌症，雖無法作畫，他

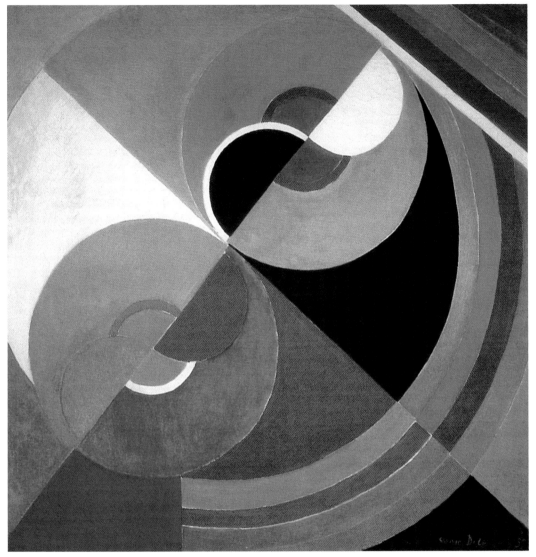

羅勃‧德洛涅　韻律色彩　1938年　油彩畫布　158×154cm　法國里耳美術館藏

　　還是跟一群抽象主義的畫家共同籌組了第一屆「新寫實沙龍」，而
且仍然每星期四在家中講述自己藝術的演化。二次大戰爆發，德洛
涅夫婦避居歐維涅，然後到了法國南方慕潤，那裡他們遇見阿爾普
與馬涅里夫婦。由於缺乏診治，德洛涅的病情急速惡化，一九四一
年十月二十五日在蒙帕利耶一診所逝世，得年五十六。

索妮亞‧特克

　　羅勃‧德洛涅終生的伴侶索妮亞‧
特克一八八五年生於烏克蘭，一八九○
年被一位聖彼得堡富有的叔伯父收養。
在卡爾斯魯赫藝術學院修讀了一段時間
之後，一九○五年到巴黎進入當時接受
眾多外國學生的「調色盤美術學校」。
在巴黎，她認識到高更與梵谷的作品，
對她以後的創作有決定性的影響。自高
更處她看到沉暗而厚實的輪廓，可以把
形內的顏色明朗化，在梵谷的畫中，她
學到如何運用補色來求得強烈的對比。

　　由於朋友的介紹，她認識畫商威漢
姆‧伍德，伍德擁有勃拉克、德朗、甫
拉曼克和杜菲等立體主義與野獸主義畫
家的作品。由於對繪畫共同的愛好，索
妮亞‧特克與威漢姆‧伍德在一九○八
年結了婚。伍德認識整個巴黎藝術界，
他們的畫商朋友丟朗‧魯耶、烏拉‧貝
恩漢在拉費街，保羅‧羅森貝格和赫塞
爾在歌劇院大道，德呂葉在聖‧翁諾瑞
郊區街經營印象主義到新印象主義的繪
畫，在這些畫廊中，索妮亞熟悉了塞
尚、高更、波納爾、烏以亞，甚至席涅
克和克羅斯的作品。

　　索妮亞和威漢姆‧伍德結婚之前，
德洛涅一九○七年便在伍德家中的藝術
家朋友的聚會中認識索妮亞，德洛涅在
這年中還爲伍德畫了像。一九○九年春
天德洛涅常造訪伍德夫婦的家。夏天德

索妮亞‧德洛涅
為《天頂》所作封面
1913～14年
紙拼貼　66×81cm
龐畢度中心國立現代
美術館藏

索妮亞‧德洛涅
為桑德拉斯之詩篇
「法國小耶漢那橫過
西伯利亞之行獨白」
所作插圖　1913年
水粉彩、羊皮紙
199×36cm
私人收藏（左頁圖）

洛涅到姨父達慕爾租用的夏維鄉間別墅度假，伍德夫婦的度假屋正在對面，很可能索妮亞與德洛涅早已發生感情。

　　一九一○年二月，索妮亞與威漢姆的婚姻不能持續，開始議論分居，於十一月正式離婚。索妮亞與羅勃就於一九一○年十一月十五日在巴黎第六區的市政廳結婚。在奧古斯坦大道一座老式建築中定居下來，共同從事創作的生活。

　　自共同生活初始起，索妮亞即參與羅勃色彩對比新繪畫語言的建立。她天生對色彩敏感，而且對圖案和裝飾有特殊的品味，這也許是她出生的地方帶來的。索妮亞與羅勃的孩子查理在一九一一年誕生，她的同時性色彩的第一件作品即是一塊孩子蓋用的布被，由一片片小布塊組成，有著令人驚奇的幾何形與含蓄的對比色彩，羅勃在較晚的「窗」的組畫中借用了這些。身為一家女主人，索妮亞把同時性色彩對比的想像實踐在家用物品的裝飾上，這些表現使星期日來訪的朋友們吃驚，她甚至在佈告欄上畫了一組粉彩畫。

　　詩人朋友桑德拉斯請他合作，桑德拉斯要印行他的詩篇「法國小耶漢那橫過西伯利亞之行獨白」，索妮亞即構思一組對比的抽象

索妮亞‧德洛涅　為《暴風雨》雜誌所作封面　1913年　紙拼貼　40×30.5cm
龐畢度中心國立現代美術館藏

索妮亞‧德洛涅　探戈魔幻城市　1913年　油彩畫布　55.4×46cm　德國比勒費爾德美術館藏（下圖）

色形的畫頁，黏貼在詩文旁邊，這整件作品，文字與插圖可以如手風琴一般地拉摺，可以同時讀和看。這件合作的作品，只出少數的印本，在當時巴黎前衛藝術界引起相當的好評。而直到一九三三年羅勃的〈無終止的韻律〉都可能受到這件作品的提示。較後，索妮亞做些其他詩人如藍波、馬拉美、阿波里奈爾等人的詩集封面以及如德國《暴風雨》雜誌的封面，也替一些大商品品牌作廣告，這些都用剪貼方式達成。

　　索妮亞也作純粹繪畫創作，自顏色鉛筆、素描、墨水的草圖畫，到精彩的水彩和油畫。索妮亞和羅勃喜歡跳舞，常與朋友到聖‧米榭大道的一家

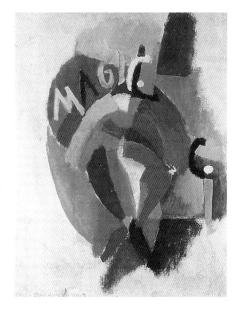

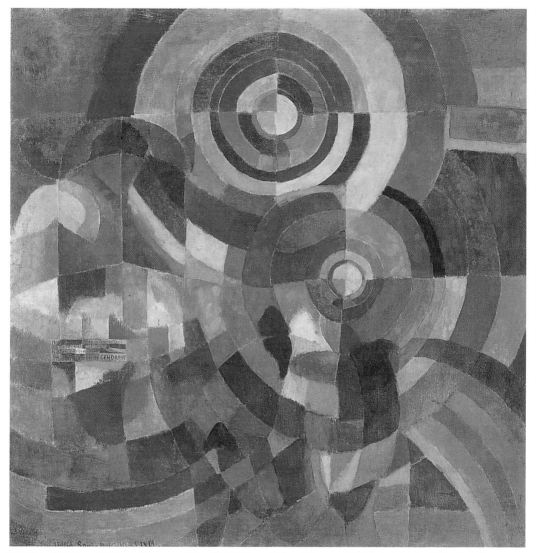

索妮亞‧德洛涅　電光的七彩　1914 年　油彩畫布　250 × 250cm　龐畢度中心國立現代美術館藏

圖見 146～147 頁

「畢利耶舞場」去跳舞。那個時候巴黎流行探戈舞，索妮亞就畫了一幅〈探戈魔幻城市〉，又畫了一幅極為壯觀的長形橫幅〈畢利耶舞場〉，顏色鮮豔炫亮，圖像自由活潑，充滿巴黎夜生活濃麗迷人的氣氛，由同時性的對比色彩表現出。這種人造燈光烘托的效果，索妮亞表現在一九一四年的一幅頂峰之作〈電光的七彩〉上，是羅勃的「迴旋的形」與「圓盤」的豐美變奏，與羅勃的這些畫比照，相

索妮亞・德洛涅　畢利耶舞場　1913 年　油彩畫布　97 × 390cm　紐約現代美術館藏

得益彰。

　　一次大戰避居到伊比利半島，那裡的弗朗明哥舞使索妮亞深為
所動。一九一六年畫了一幅〈弗朗明哥歌者〉，或名〈大弗朗明 圖見 149 頁
哥〉，畫一女歌舞者的歌唱和舞蹈，聲響震盪，繚繞四方。索妮亞
在此用「迴旋的形」，似乎比羅勃之運用此形於任何一畫都來得貼
切而具效果。在此一同時，索妮亞的四幅彩色鉛筆的「舞者」構
圖、用色也十分靈活有趣。馬德里居留期間，索妮亞為俄國戴亞基
列夫芭蕾舞團演出的「克蕾奧帕特」和「阿伊達」作成功的舞台與
服裝設計外，為了家計她同時經營一家服飾店。

　　自馬德里回到巴黎的一九二一到一九二九年中，索妮亞與羅勃
同步為藝術與生活奮鬥。他們的家再度聚滿巴黎前衛藝術人士，身
為女主人的索妮亞不僅殷善招待賓友，她同時是各藝術交流的鼓動
者。她為超現實主義詩人查拉的劇作「氣體的心」作服裝設計，這
是她以同時性色彩理論發揮的服裝藝術，她畫的〈衣服詩篇〉、
〈為里約熱內盧嘉年華會的服裝設計圖〉和〈浴者〉都可看到她的靈 圖見 148 頁

索妮亞·德洛涅　衣服詩篇　1922年　水彩
37.7×30cm

索妮亞·德洛涅　浴者　1929年　水粉彩、紙
30×25cm　龐畢度中心國立現代美術館藏

思巧心。她協助羅勃參與一大使館廳堂的壁畫設計，自己為雪鐵龍汽車作車身設計，為電影「暈旋」與「巴黎小傢伙」的服裝與家具設計，佈景中懸掛羅勃的畫作。所有的努力都直接、間接推動德洛涅的同時性色彩理論。

一九二九年世界經濟危機，索妮亞結束她的服飾公司，後來的十年，更努力於純粹繪畫及繪畫與建築藝術結合的工作。她為巴黎世界博覽會航空宮與鐵路宮所作的壁畫草圖〈螺旋槳、飛機馬達和駕駛盤〉、〈旅行遠方〉和〈葡萄牙〉贏得了博覽會的金質獎章。一九三八年又與格列茲、威庸、洛特為杜勒里沙龍作壁畫。三〇年代間，她也致力於畫布上的油畫，如〈曲線圖研究〉與〈韻律色彩〉都是幾何抽象傑出的嘗試。

索妮亞‧德洛涅
曲線圖研究　1933年
墨水、紙
16.5 × 15cm
巴黎國立圖書館藏

索妮亞‧德洛涅
弗朗明哥歌者
1916年　蠟、膠、油彩、畫布
174 × 144cm
里斯本現代藝術中心藏
（右頁圖）

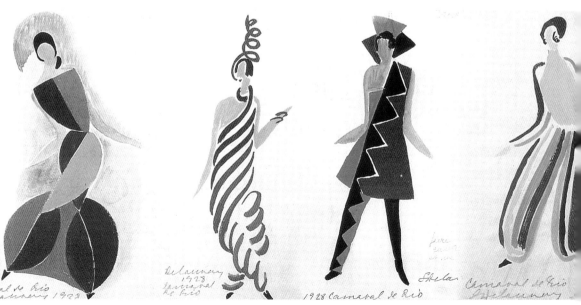

索妮亞‧德洛涅　為里約熱內盧嘉年華會的服裝設計圖　1928年　水油彩、紙　作者自藏

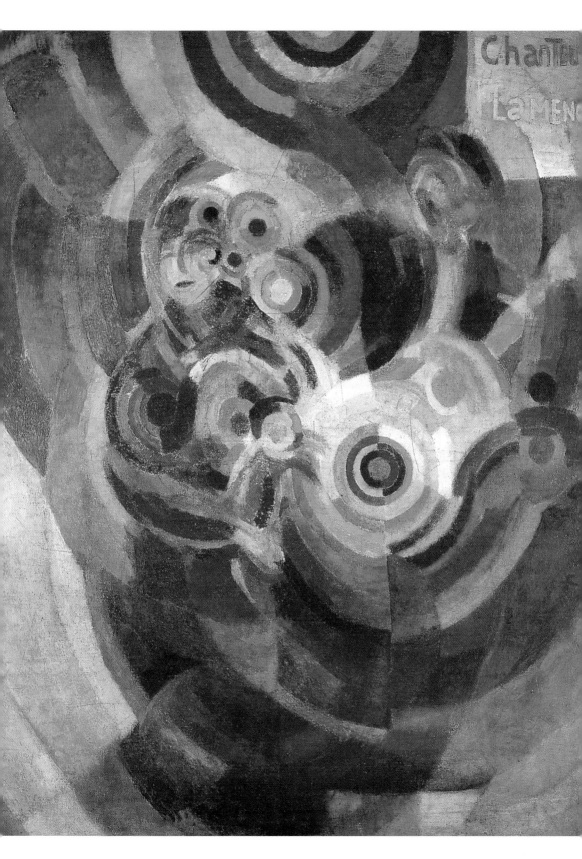

索妮亞‧德洛涅　電光的七彩　1914年　粉彩、紗紙　27.5×17.5cm　巴黎私人收藏

索妮亞・德洛涅
舞者　1916～17年
多樣材質
龐畢度中心國立現
代美術館藏

索妮亞・德洛涅　舞者　1916～17 年　多樣材質　龐畢度中心國立現代美術館藏

羅勃‧德洛涅之後的索妮亞‧德洛涅

　　羅勃‧德洛涅去世之後，一九四一到一九四四年索妮亞到格拉
斯住了幾年，避開二次大戰的烽火。三〇年代抽象創作團體中的一
對藝術家朋友阿爾普夫婦也到那裡，還有馬涅里夫婦也住得不遠。
由於阿爾普與馬涅里的合作，索妮亞作了些石版畫，如〈兩人的作
品〉，也畫了一些小型的粉彩畫，漸漸在失去了羅勃的生活中平衡
下來。

　　二次大戰結束前後，索妮亞回到巴黎，她首要的想法是要將她
丈夫的作品提高到應有的地位，就在一九四六年在巴黎的路易‧卡
瑞畫廊舉行德洛涅的首次大型回顧展，並由友人協助蒐集整理德洛

索妮亞‧德洛涅　舞者
1916～17年
多樣材質
龐畢度中心國立現代
美術館藏

涅散佚四處的文稿及資料，由於索妮亞的努力，同年的「新寫實沙
龍」標示為紀念德洛涅而展出。

　　在為丈夫的歷史定位忙碌之餘，索妮亞著手從事一些大型繪
畫。還是延續羅勃和自己三○年代發展出的幾何抽象，漸進加入某
些新元素。一九四八年的一幅〈著色的韻律〉是一九三八年畫的〈韻
律色彩〉的衍生。截斷的圓周線與圓面，圓切面造出韻律，另加入
一件過去畫作中少見的三角形。而著色是新奇的，在全黑的底色上
幾片純白與乳白來映照，令畫面炫亮，加以朱紅與草綠的對比，生
氣盎然之餘更有略暗的褐來令畫面穩定，並使畫面溫暖，這是索妮
亞一生非常精彩的作品之一。

索妮亞‧德洛涅　著色的韻律　1948年　油彩畫布　114×145年　巴黎私人收藏

　　五○年代以後的繪畫也大都以「韻律」命名，索妮亞用圓周線、弓形、圓切面、半圓形，甚少用全圓形了，而直線的幾何形除三角形外，方形、長方形、長條形增多。有直向排列，有斜向排列。顏色則白黑、明亮的冷暖原色、各色階的冷暖暈色的對比，除一九五二年的〈韻律、顏色〉有著早年較暗沉的氣質。沒有羅勃的日子，索妮亞的世界反倒越顯明暢愉快，也許是年歲的關係，使她豁達開朗，〈韻律、顏色〉、〈構圖、韻律〉、〈切分的韻律〉（又名〈黑色的蛇〉）、〈韻律顏色，大圓形繪畫〉，都是這類的繪畫。

　　索妮亞繼續著與文字的交會工作。一九六一年，她為多年之友與生活奮鬥的伴侶查拉出版的詩集《正是現在》作了八件腐蝕版彩

圖見156～158頁

155

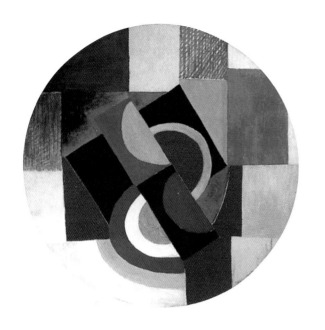

索妮亞‧德洛涅　韻律、顏色　1952 年
水粉彩、紙　56 × 76cm
龐畢度中心國立現代美術館藏

索妮亞‧德洛涅　韻律顏色，大圓形繪畫　1967 年
油彩畫布　直徑 225cm　巴黎私人收藏

色插圖；一九六二年，她在德尼斯‧雷內畫廊展出四十三件粉彩畫
時，同時展出她為藍波、馬拉美、桑德拉斯、德泰以、蘇波爾和查
拉的詩集所作的鮮麗封面。一直到一九七三年她還為藍波的詩集
《明光》作插圖。

　　索妮亞又重新開始作舞台服裝設計，一九六八年為阿密安劇院
演出的史特拉汶斯基的舞劇「齊舞」作舞台與服裝設計，一直到一
九七八年她還為法蘭西喜劇院，由安東‧布賽耶導演的義大利劇作
家皮蘭德婁的「六人詢問作者」作服裝設計。

　　索妮亞的想像力也伸向陶瓷、掛毯，還有她永不疲倦的布料的　　圖見 159～161 頁
設計。

　　五○年代，索妮亞一直努力繼續著開拓羅勃‧德洛涅和自己發
展出的風格，在巴黎、紐約的比勒費畫廊開個展，並在里昂做了與
羅勃的聯展，一九六五年以後她完全贏得在畫壇應有的地位，她以
自己全然創新的作品成為獨樹一格的畫家，在美國、加拿大均有重
要的展覽。在法國她得到巴黎市的大獎，並得到軍團榮譽勳章。一

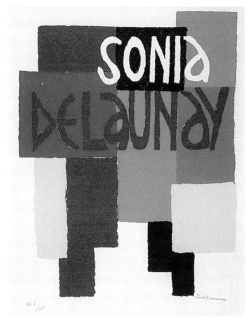

索尼亞・德洛涅　馬塔汽車 B530 漆面設計圖
1967 年　色筆、描圖紙　28 × 23cm　巴黎私人收藏

索尼亞・德洛涅　為達馬斯著作所作封面設計
1969 年　水粉彩　31.5 × 21.7cm　作者自藏

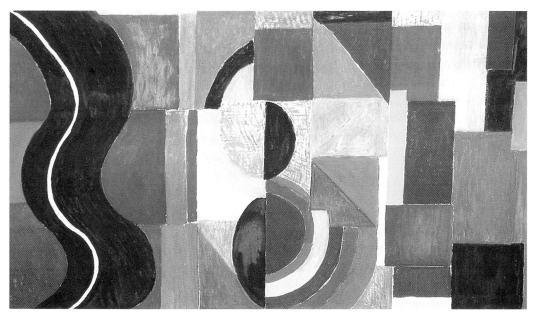

索尼亞・德洛涅　切分的韻律（黑色的蛇）　1967 年　油彩畫布　125 × 250cm　法國南特美術館藏

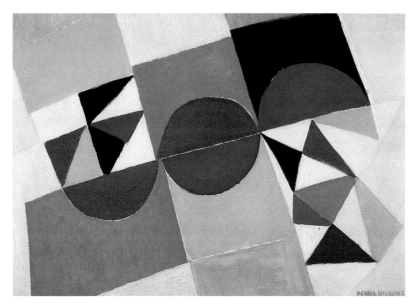

索妮亞・德洛涅
韻律、顏色 1958年
油彩畫布
100 × 142cm
龐畢度中心國立現代
美術館藏

索妮亞・德洛涅 圓
形 1945年 油彩畫布
紐約大學藏（右頁圖）

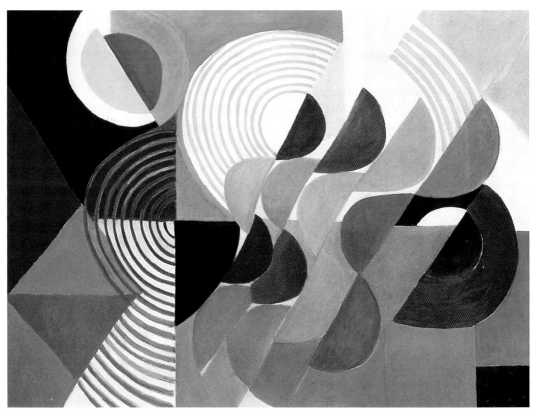

索妮亞・德洛涅 構圖、韻律 1955〜58年 油彩畫布 158 × 215cm 龐畢度中心國立現代美術館藏

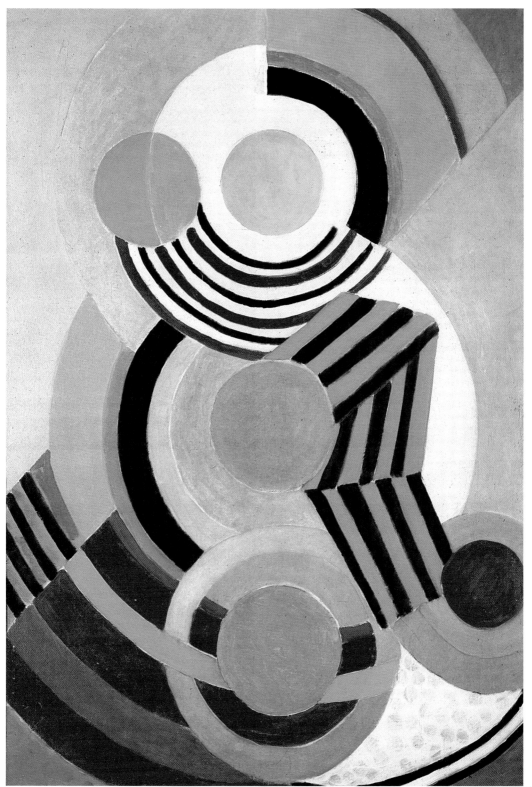

159

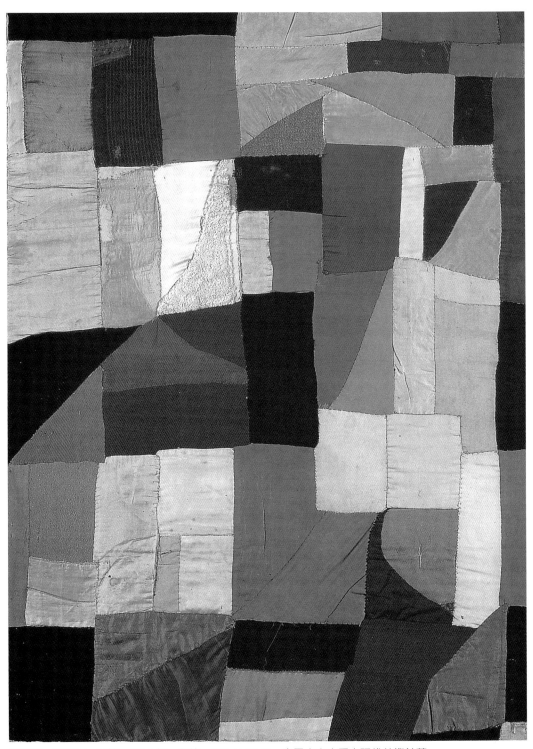

索妮亞・德洛涅　布被　1911 年　布塊　109×81cm　龐畢度中心國立現代美術館藏

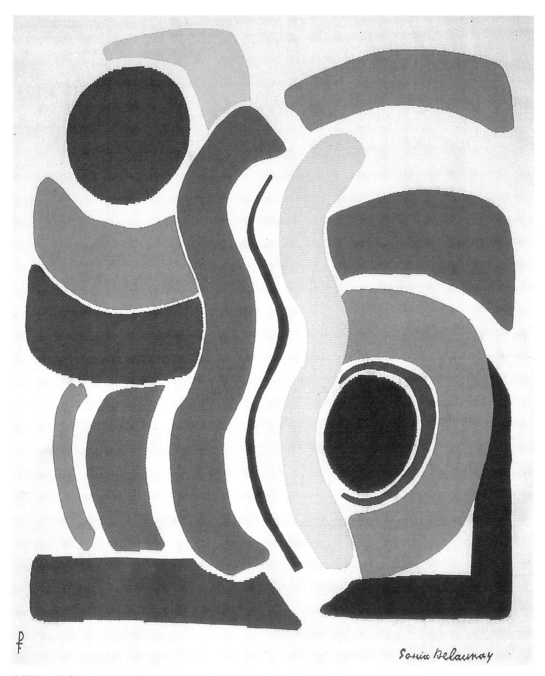

索妮亞·德洛涅　孩子的遊戲　1969 年　掛毯設計　188 × 160cm　巴黎班頓機構藏

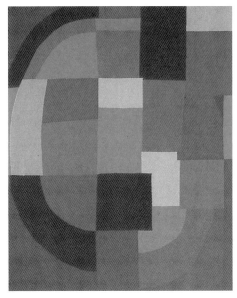
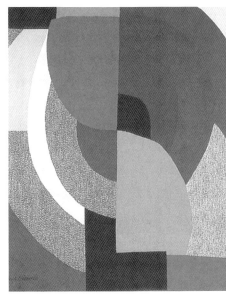
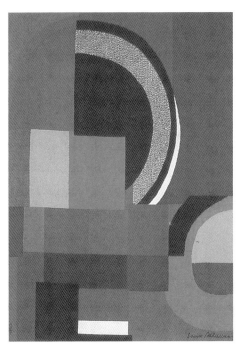
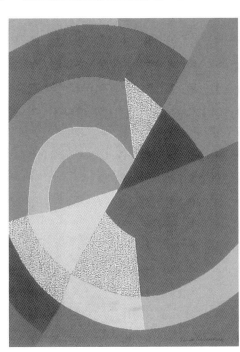

索妮亞·德洛涅　掛毯設計　1967 年　龐畢度中心國立現代美術館藏

九七五年巴黎國立現代美術館在她九十歲生日時，特別做了致敬展
覽，一九七九年日本爲羅勃與索妮亞兩人舉行大型回顧展，就在一
九七九年十二月五日，索妮亞以九十四歲高齡逝世於巴黎。

羅勃・德洛涅與
索妮亞・德洛涅年譜

r. delaunay
SONIADELAUNAY

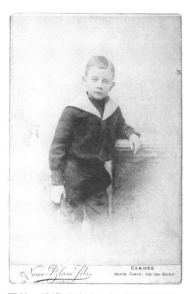

羅勃・德洛涅約六、七歲時的模樣

一八八五　四月十二日，羅勃・德洛涅生於巴黎，父母分
　　　　　居後由姨父帶大。十一月十四日，索妮亞・特
　　　　　克出生於烏克蘭，五歲時由聖彼得堡的富有叔
　　　　　伯父領養。

一八八九　四歲。羅勃的父母帶其參觀巴黎世界博覽會，
　　　　　對其中的異國情調與科技成就的展現，留下深
　　　　　刻印象。

一九〇〇　十五歲。羅勃再次前往參觀巴黎世界博覽會，
　　　　　大大激勵了德洛涅日後創作出現代主題的繪
　　　　　畫。

一九〇二　十七歲。羅勃在十七歲離開中學，到貝勒維勒
　　　　　（巴黎美麗城）的一個劇院佈景工作室見習。

一九〇三　十八歲。在布列塔尼，羅勃以印象主義的風格
　　　　　作了他第一幅畫，自此他決定獻身繪畫。索妮
　　　　　亞離開聖彼得堡的養父母到卡爾斯魯赫
　　　　　（Carlsruhe）藝術學院學習。

羅勃‧德洛涅　約1902～03年

羅勃與索妮亞‧德洛涅婚後所居的巴黎奧古斯坦
上道

羅勃與索妮亞‧德洛涅夫婦於奧古斯坦大道
上的寓所成為當時藝文界人士聚會之處

一九〇五～一九〇八　廿至廿三歲。一九〇五年二月，羅勃第一次以六
　　　　幅畫作參加該年獨立沙龍。
　　　　羅勃參觀許多展覽，重要的如一九〇七年的塞尚回顧展。與
　　　　瓊‧梅占傑，立體主義後來的理論家結誼。認識詩人暨藝評
　　　　家阿波里奈爾。羅勃‧德洛涅履行兵役義務，在拉翁任軍中
　　　　圖書管理員，他得以深讀史賓諾沙、藍波、波特萊爾、拉法
　　　　格的作品。索妮亞‧特克來到巴黎進修，認識德籍畫商威漢
　　　　姆‧伍德。
一九〇七　廿二歲。在伍德的沙龍，羅勃與索妮亞相識。
一九〇八　廿三歲。索妮亞‧特克與威漢姆‧伍德結婚。
一九〇九　廿四歲。羅勃投入他第一組創意的畫作「聖‧塞弗然教堂
　　　　」，也開始「城市」與「艾菲爾鐵塔」之組畫。

164

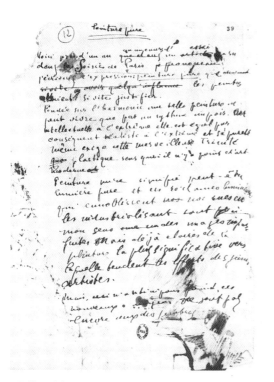

羅勃・德洛涅「純粹繪畫」理論的手稿　1912 年
法國國立圖書館藏

索妮亞・德洛涅著同時性服裝攝於〈圓盤〉作品前
1913 年

一九一○　廿五歲。以一幅立體主義的自畫像結束自畫像的研繪。
　　　　　索妮亞與威漢姆・伍德離婚。十一月，羅勃與索妮亞結婚。
　　　　　在奧古斯坦大道住下來，並以此爲畫室。

一九一一　廿六歲。獨子查理生於一月。羅勃・德洛涅參加第四十一屆
　　　　　獨立沙龍。此屆參展者有梅占傑、格列茲、勒澤和勒・弗弓
　　　　　尼爾等人。受康丁斯基之邀，參加慕尼黑藝術家的「藍騎
　　　　　士」團體的展覽會。

一九一二　廿七歲。以〈巴黎城市〉一畫結束立體主義的破壞期，展開
　　　　　「純粹繪畫」。開始畫「窗」的組畫。寫關於「光」的宣
　　　　　言。保羅・克利將之譯爲德文，發表在十二月份的《暴風
　　　　　雨》雜誌上。 克利、馬克、馬可到巴黎造訪德洛涅。
　　　　　阿波里奈爾將德洛涅的繪畫名之爲「奧菲主義」繪畫。

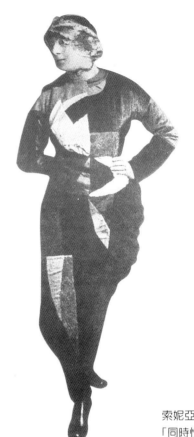

索妮亞・德洛涅攝於其奧古斯坦大道寓所內
1913 年

索妮亞・德洛涅著其
「同時性服裝」 1913 年

一九一三　廿八歲。開始「迴旋的形」之組畫。一月由阿波里奈爾陪伴
　　　　　到柏林，為「暴風雨」畫廊的展覽做準備。索妮亞與詩人布
　　　　　列茲・桑德拉斯合作，設計詩與畫並列的同時性的書。索妮
　　　　　亞也以「同時性對比」的原則作裝飾藝術，如燈罩、氈子或
　　　　　盒子。在德國「秋季沙龍」，德洛涅夫婦參展多項藝術品。
一九一四　廿九歲。一次大戰爆發，索妮亞與羅勃避居伊比利半島。
　　　　　俄國革命之後，索妮亞不再接到聖彼得堡養父家每月的資
　　　　　助，為了家計，索妮亞在馬德里開了一家服裝與配飾的店。
　　　　　與俄國編舞家戴亞基列夫和舞蹈家利翁尼德・馬西尼常來
　　　　　往。
一九一八　卅三歲。為戴亞基列夫的舞「克蕾奧帕特」和歌劇「阿伊
　　　　　達」設計佈景與服裝。
一九一九～一九二〇　卅四至卅五歲。在德國「暴風雨」畫廊，羅勃與
　　　　　索妮亞聯展，是一些在葡萄牙畫的靜物及風土人情。

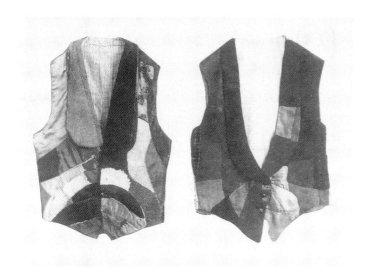

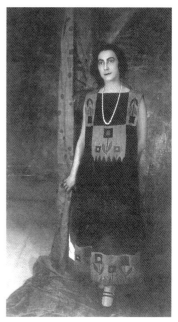

索妮亞‧德洛涅為查拉與科維勒（Crevel）設計的「同時性背心」
1913 年

索妮亞‧德洛涅於馬德里著其所設
計的外出服　1919 年

一九二一　卅六歲。德洛涅夫婦回到巴黎，在馬勒澤勃大道十九號的公
　　　　　寓定居下來。他們家立即成為新文藝人士的中心，查拉、蘇
　　　　　波爾、布魯東、阿哈貢、高克多和德泰以經常來聚。索妮亞
　　　　　設計「同時性服裝」。五月兩人作品又在「暴風雨」共同展
　　　　　出。

一九二二　卅七歲。羅勃在巴黎保羅‧居雍姆的畫廊舉行個展，是一重
　　　　　要展出。

一九二五　四十歲。國際裝飾藝術大展在巴黎舉行。索妮亞趁此時機開
　　　　　出「同時性商店」，很受歡迎。在秋季沙龍，索妮亞展出極
　　　　　有創意的布料。為國際裝飾藝術大展，羅勃在一大使館廳繪
　　　　　製了巨幅的壁上繪畫，但後被拆除，原因是太過前衛。

一九二六　四十一歲。索妮亞為勒‧松提耶的電影「巴黎小傢伙」作服
　　　　　裝設計，而佈景則是羅勃與索妮亞兩人共同參與。另一部電
　　　　　影，勒比爾導演的「暈旋」的佈景也由兩人合作設計。
　　　　　羅勃完成第二組畫「艾菲爾鐵塔」，並為時裝設計師賈克‧

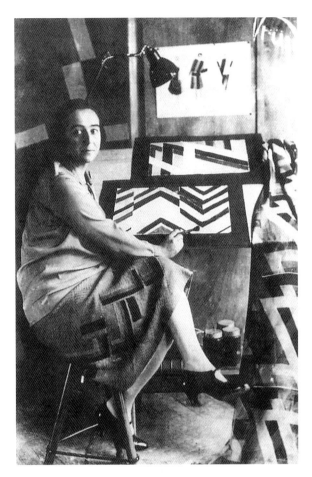

索妮亞・德洛涅攝於其設計桌前　1923 年

　　　　漢姆（索妮亞商店的合作人）的夫人畫了二十餘幅肖像。

一九二九～一九三〇　四十四至四十五歲。世界經濟危機，索妮亞商店
　　　　結束營業。再集中精神於繪畫。二人參加「抽象—創造」團
　　　　體。羅勃再著手抽象畫，作〈韻律，生之歡愉〉。
　　　　開始「浮凸面」組畫，並運用新材質作畫。

一九三三　四十八歲。羅勃投入組畫「無終止的韻律」。

一九三四　四十九歲。「杜勒里沙龍」中，羅勒與索妮亞一同聯展。
　　　　「照明沙龍」中，他們展出「雲母片管」，發覺管子的幾種
　　　　面貌。在巴黎大皇宮舉行「立體主義回顧展」時，羅勃・德
　　　　洛涅有三件作品被國立現代美術館購藏，其中一幅是一九一
　　　　二年的〈巴黎城市〉。小皇宮購藏一件作品，紐約的古根漢
　　　　基金會也購藏了他三件作品。

羅勃・德洛涅攝於其自
畫像前　約 1925 年
（右頁圖）

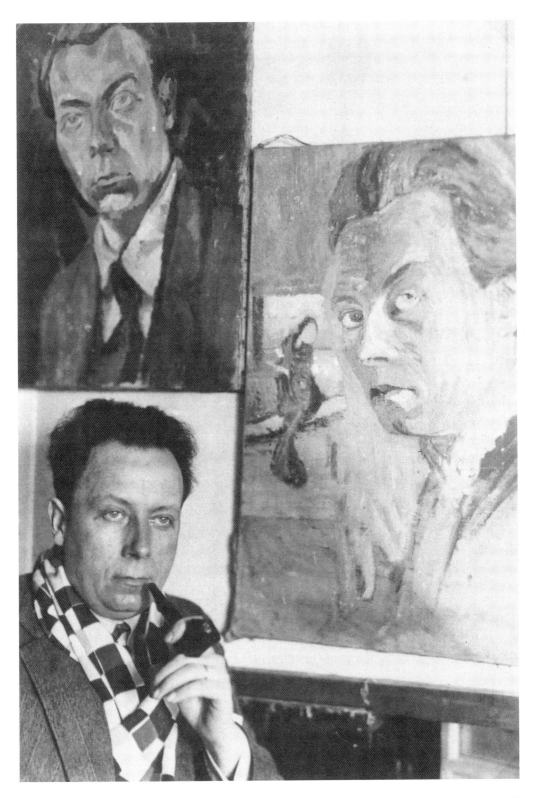

一九三七　五十二歲。巴黎世界博覽會，羅勃和索妮亞在航空宮與鐵路宮製作了非常壯觀的裝飾和巨大的壁畫，製作時由五十名藝術家協助。

一九三八　五十三歲。羅勃‧德洛涅的最後重要作品「韻律」一、二、三號，裝飾了杜勒里沙龍的雕塑廳。

一九三九～一九四一　五十四至五十六歲。羅勃‧德洛涅與一群藝術家創立了第一屆「新寫實沙龍」。羅勃‧德洛涅受癌病折磨，但每星期四晚間仍例行演講解說自己的藝術演進。
　　　　二次大戰爆發，德洛涅夫婦避居歐維涅，然後到南方的慕澗（Mougins），在那裡他們會見阿爾普夫婦和馬涅里夫婦。
　　　　由於醫療缺乏，羅勃的病情急速惡化，進入蒙帕利耶市的醫院。十月二十五日，羅勃‧德洛涅以五十四之齡去世。

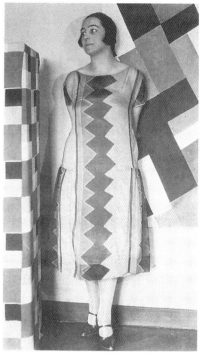

索妮亞‧德洛涅著其設計的外出服　1925 年

一九四一～一九四五　五十六至六十歲。索妮亞‧德洛涅與阿爾普夫婦、馬涅里夫婦在格拉斯常往來，與他們一起製作一些小尺寸的石版畫和粉彩畫。

一九四五　六十歲。索妮亞回巴黎，致力於推昇羅勃‧德洛涅的作品。羅勃與索妮亞的作品展於圖魯安畫廊（galerie Drouin）。

一九四六　六十一歲。索妮亞籌畫在路易‧卡瑞畫廊舉行第一次大型回顧展，又在「新寫實沙龍」做羅勃‧德洛涅的紀念展。直到五〇年代，索妮亞致力為羅勃‧德洛涅在藝術史上定位。同時她繼續於自己藝術的追求。

一九五三　六十八歲。索妮亞‧德洛涅在巴黎的賓格畫廊（galerie Bing）舉行個展。

一九五五　七十歲。索妮亞在紐約的羅斯‧弗里德畫廊（Rose Fried galery）展出。

一九五八　七十三歲。索妮亞個展於紐約的昆斯塔‧比勒費畫廊（Kunsthalle Bieefeld）。

一九五九　七十四歲。法國里昂美術館舉辦羅勃與索妮亞的展覽。

索妮亞‧德洛涅為葛洛麗亞‧史旺森設計的大衣

一九六四　七十九歲。索妮亞與其子查理損贈國立現代美術館大量德洛
　　　　涅的作品。

一九六五～一九七〇　八十至八十五歲。由於賈克‧達馬斯的關係，索
　　　　妮亞對藝術的追求得到應有的尊重。自此，她是完全獨立的
　　　　藝術家，以她個人創意的作品行世。在美國、加拿大舉行重
　　　　要個展。設計掛毯、嵌瓷、服裝、汽車車身等。

一九七一　八十六歲。索妮亞的紙上作品，由奧利維爾在歐碧松織成華

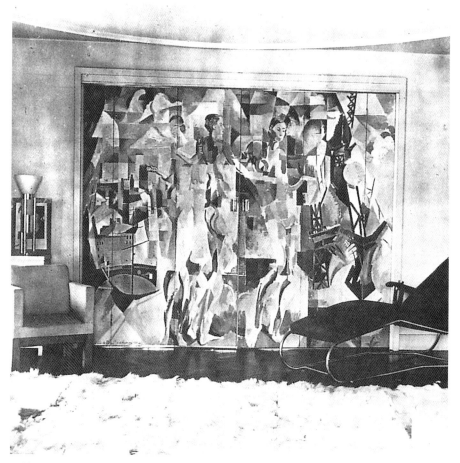

羅勃‧德洛涅的〈巴黎城市：優雅三女神〉作品置於庫特洛夫婦於巴黎的家中

麗的掛毯，後在穆爾浩斯（Mulhouse）的布料美術館展出。
索妮亞接受巴黎市的大獎，並成為軍團榮譽勳章的成員。

一九七六　九十一歲。巴黎國立現代美術館向她致敬展出。
依索妮亞設計的布料、圍巾、餐具、餐巾，「藝術本堂」製
作成限量成品。索妮亞捐贈給國立圖書館有關她和羅勃之手
稿、印刷品和素描。巴黎舉行羅勃‧德洛涅大型回顧展。

一九七九　九十四歲。在日本舉行德洛涅夫婦大型回顧展。
十二月五日索妮亞逝世於巴黎。

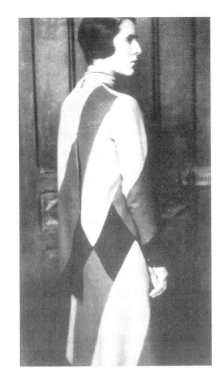
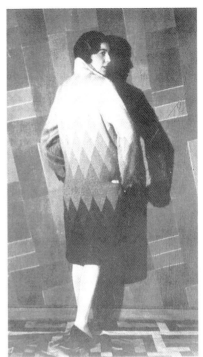

索妮亞・德洛涅設
計的「同時性服裝」
1924〜26年

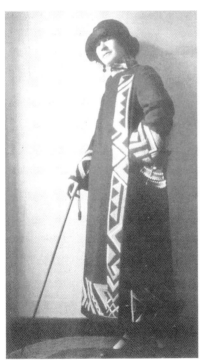
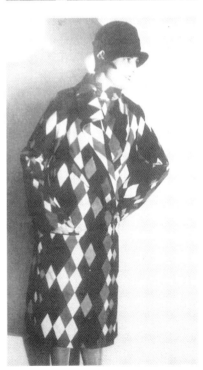

國家圖書出版品預行編目資料

德洛涅：奧菲主義繪畫大師 =
R. Delaunay / 陳英德、張彌彌合著. -- 初版.
-- 台北市：藝術家，民 92
面： 公分 ---（世界名畫家全集）

ISBN 986-7957-50-4 （平裝）

1.德洛涅（Delaunay, Robert, 1885 ～ 1941）-- 傳記
2.德洛涅（Delaunay, Sonia, 1885 ～ 1979）-- 作品評論
3.德洛涅（Delaunay, Robert, 1885 ～ 1941）-- 傳記
4.德洛涅（Delaunay, Sonia, 1885 ～ 1979）-- 作品評論
5.畫家 -- 法國 -- 傳記

940.9942 91024110

世界名畫家全集

德洛涅 R. Delaunay

陳英德、張彌彌／合著　何政廣／主編

發 行 人　何政廣
編　　輯　王庭玫、黃郁惠、王雅玲
美　　編　游雅惠
出 版 者　藝術家出版社
　　　　　台北市重慶南路一段 147 號 6 樓
　　　　　TEL：（02）2371-9692~3
　　　　　FAX：（02）2331-7096
　　　　　郵政劃撥：0104479 － 8 號　藝術家雜誌社帳戶

總 經 銷　時報文化出版企業股份有限公司
　　　　　桃園縣龜山鄉萬壽路二段351號
　　　　　TEL:（02）2306-6842

製 版 印 刷　新豪華製版・東海印刷
初　　版　中華民國 92 年 1 月
定　　價　新臺幣 480 元

ISBN　986-7957-50-4
法律顧問　蕭雄淋

行政院新聞局出版事業登記證局版台業字第 1749 號